超威！
野外技能
補完手冊

文／艾倫・奧班農（Allen O'Bannon）
圖／麥可・克萊蘭（Mike Clelland）
譯／林政翰、易思婷

國 家 圖 書 館 出 版 品 預 行 編 目（C I P）資 料

超威！野外技能補完手冊 / 艾倫．奧班農 (Allen O'Bannon)
文；麥可．克萊蘭 (Mike Clelland) 圖；林政瀚，易思婷譯. --
初版. -- 新北市：大家出版：遠足文化發行, 2018.07
　面；　公分 . -- (Better；62)
譯自：Allen and Mike's really cool backpackin' book
ISBN 978-986-96335-4-3(平裝)

1. 登山 2. 健行

992.77　　107010099

Better62

超威！野外技能補完手冊

作者‧艾倫‧奧班農（Allen O'Bannon）｜繪圖‧麥可‧克萊蘭（Mike Clelland）｜譯者‧
林政翰、易思婷｜設計‧陳宛昀｜責任編輯‧賴淑玲｜行銷企畫‧陳詩韻｜社長‧郭重
興｜發行人‧曾大福｜總編輯‧賴淑玲｜出版者‧大家出版｜發行‧遠足文化事業股份
有限公司　231　新北市新店區民權路　108-2　號　9　樓　電話‧(02)2218-1417　傳真‧
(02)2218-8057　｜劃撥帳號‧19504465 戶名‧遠足文化事業有限公司｜法律顧問‧華洋
法律事務所　蘇文生律師｜定價‧340 元｜初版一刷‧2018 年 7 月｜六刷‧2023年
4　月｜本書僅代表作者言論，不代表本公司／出版集團之立場與意見｜有著作權‧侵犯
必究｜本書如有缺頁、破損、裝訂錯誤，請寄回更換

悠然穿行於山林間的登山者 林政翰

2002 年我第一次看到這本書就愛不釋手。艾倫累積了非常多的野外經驗與教學經驗，寫出了適合新手入門的內容，也有許多適合老手的訣竅，再加上麥可獨樹一幟、可愛又傳神的卡通式插圖，讓這本書成為經典。2004 我跟朋友就自行翻譯了本書，後來陸續至少毛遂自薦了三家出版社，希望有出版社願意出版本書，但都沒有回音，二年前在機緣下遇上總編賴淑玲，才又燃起希望。當她敲我訊息說版權終於談妥時，我心中的興奮實在難以言喻。

這本書在 2001 年出版，內容其實已經涵括許多輕量化的觀念，例如半身睡墊搭配背包整合為全身的睡墊這種作法。這在當時是很新的觀念，即使是今日的台灣，有這種觀念的登山者也寥寥可數。另外一個作法是把睡袋直接塞進背包而不裝入收納袋中。

本書之所以為經典，在於經得起時間的考驗，在於作者累積了非常多的實際經驗，能將觀念與技術歸納成最簡潔的內容。書中也沒有提到任何品牌或是特定的裝備。讀者現在讀這本書，若要說有什麼是不合適的資訊，嚴格說來並沒有，我覺得只有幾處可以討論。一是 GPS，隨著科技的演進，已經可以在螢幕上直接顯示等高線地圖，若是作者現在改寫本書，勢必也會將手機離線 APP 導航的資訊寫進來。二是濾水器，這幾年新一代的濾水器直接做在容器的瓶口，只要直接把水裝進容器裡，擠

出瓶口時就完成過濾程序了。但即使有這二項因科技發展而造成的落差，還是難掩本書的價值。本書仍是我認為目前為止寫得最完整、最易讀的登山技術入門書。

本書所寫的內容也幾乎完全適用在台灣。若早幾年出版，與熊互動的章節讀來反而有距離感，但近幾年以及未來，台灣其實已經進入人熊發生潛在衝突的年代了，書中的內容或許將來會是在台灣野地紮營的標準作法。真要說有什麼內容是在台灣爬山用不上的，那就是防蚊罩了，這是在極圈的夏季環境應付成群大蚊子時的必要裝備。

整本書幾乎毫無冷場，作者把數十年的登山經驗濃縮成一百多頁的內容，把登山者在山上所需要了解的知識技能都傾囊相授了。讀者若能將書中所學的應用在山上，相信距離成為一位真正自給自足、悠然穿行於山林間的登山者就不遠了。

目錄
Contents

謝　辭

天啊，指導過我的人太多了，如果把他們的名字全列出來，都可以再出一本書了。我先是「美國國家戶外領導學校」（NATIONAL OUTDOOR LEADERSHIP SCHOOL）的學生，後來成為學校的講師，從學校許多傑出人才身上學到無比精湛的知識。我在那裡才真正開始磨練技藝，獲得大量的經驗和智慧。我感謝一起共事的同仁，以及指導過他們的前輩。若沒有前人走過的路，我們無法得到今日的所有經驗。

感謝高中和大學時代的友人帶我走入戶外，讓我懂得欣賞大自然及大自然之美，並受到啟發。

感謝麥可‧克萊蘭精湛的插圖，他編排這本書，也給了我成為作家的機會。謝謝獵鷹出版社（FALCON）編輯 JOHN BURBIDGE 一路上的協助。最後要感謝 ERIKA ESCHHOLZ 的理解，讓我有時間完成這個計畫。

艾倫‧奧班農

麥可的說明

麥可‧克萊蘭

為什麼要到野外去？待在自然界可能很辛苦、很挫折，也許一點兒都不舒服……但我們還是不顧一切走到野外。那裡有時看起來並不友善，吸引我們的究竟是什麼？以我來說（也許你也如此），我靈魂裡有股非常真實的力量，一股深切的渴望，想要發掘些什麼、完成些什麼……那是某種形而上的致癮物。

現代社會的壓迫讓我們許多人都無法當真正的自己。當回應的對象從大自然轉變成人類文明，我們就披上了不屬於自己的身分和個性。踏進荒野讓我們可以暫時從這一切解放出來。荒野裡的時光有真實的價值。也許我們可以發掘出多一點真實的自我，或許會看到生命不止如此，還有更多美好的東西，因此感到安心一些。

我帶戶外學校的隊伍出去時，最長會在荒野待上三十天，而同行的夥伴大多是首次體驗荒野旅行的神奇魅力，經常興奮地吶喊著：「我們在虛無的中心！」；「這兒什麼都沒有！」，以及「你知道，在真實的世界裡……」其實怎麼可能到得了虛無，更遑論到虛無的中心了。不管你在哪，尤其是在荒野，你的所在地再真實也不過了。

在野外，圍繞你的不是虛無，而是很多很多真實的東西，一個萬物緊密相連、多樣得讓人驚嘆的世界。別讓視線越過遠方的地平線去找尋所謂的「真實世界」。那是幻覺。不管你在哪裡，只要雙腳踩在這極其複雜、無比美麗的地球上，你就一定、肯定置身在真實世界裡。

做有格調的戶外人

艾倫·奧班農

"自由和數量間的簡單公式：人愈多，自由愈少。"

——羅伊爾·羅賓斯《基礎攀岩技術》
（ROYAL ROBBINS, *BASIC ROCKCRAFT*）

格調是一切，尤其在野外。這可不是指怎麼穿著，或是擁有哪些裝備。我們講的不是時尚，而是你怎麼行動、表現、過野外生活。舉例來說，強悍的戶外人隨時都知道每件裝備的位置，不會在背包外掛滿東西，等著被勾落或弄壞，尊重路上遇到的戶外人。以上都是有格調的表現。格調是，當其他人都又濕又冷、邊走邊抖時，自己卻一身乾燥溫暖。格調是，在走了十公里才發現走錯路後，依然保持正面的態度。就是這些情況定義了什麼是優秀的戶外人。解決棘手的行進及露營問題時保持格調，長遠下來就能蛻變為更優秀的戶外人。

對我們這些戶外使用者來說，格調也有助於定義戶外倫理。野外早已不是人類可以隨心所欲的地方了，戶外人口非常多，必須有規則來規範眾人的行為。愈來愈多人在地球上尚未開發的地域旅行，只有找出保護土地和資源的方法，才能夠讓荒野永續。身為戶外人，如果能夠找出作法和技能，讓原始地域免於受衝擊，政府就不需要來管我們。我們必須為自己的行為負責，而不只是遵循那些訂定來保護我們、他人以及土地的規則。這才是倫理的真義。

行經荒野以及與野外生物接觸時，旅行者必須盡可能減少衝擊。我們能夠維持自然的原貌，留給五年之後的旅人，或是下一代以及下下一代嗎？路易斯和克拉克（LEWIS AND CLARK）百年前首次橫越北美大陸所見到的荒野，如今已面目全非，百年後可能也會和今日大不相同。但是，只要我們使用最低衝擊的戶外技巧，一舉一動都不傷害荒野，荒野就不會消失。

書中提到的作法，有的著重與他人互動的禮貌，有的則著重技術層面，幫助你成為更好的戶外人。有些方式你可能覺得莫名其妙，但能減少旅人對土地的傷害。請花些時間思考、消化你認同的技術和作法。如果對部分內容有疑慮，也請別輕易認為那些只是狂熱者的意見，而嗤之以鼻。請嘗試看看，問問別人的意見，或是做些研究。只有透過學習和體驗，才能了解事物的本質。這種方法也能讓你培養技能與知識、保護自己熱愛的地方。

希望這本書能幫助你成為高明的戶外人。

戶外穿著與打包

在戶外,總能看到各類穿著,有人穿巴塔古馳[1]最新款的服裝,有人則穿著迷彩服跑來跑去(希望他們身上沒有武器,但有些地方,這還真難說)。我認識一位傑出登山家,老穿著聚酯纖維格紋褲,搭配迪斯可襯衫,還是從他家附近的二手店買的。他說,這些衣服的布料跟更貴的衣服其實沒兩樣,不但保暖快乾,又讓他省了不少錢,可以多去些地方攀登。每個人品味自然不同(我個人就討厭迪斯可),而且,不管華麗的雜誌廣告(或這本書)跟你說什麼,做事方式也不只一種。我希望讀者從這本書得到的是一些大致的想法,幫助你創造自己的穿著方式。

這一章講述如何在戶外的各種狀況中保持舒適的穿著系統和將所有裝備打包的系統。沒有什麼是完美的,你必須找出適合個人的系統。我也想直接給幾個範例就算了,但到頭來你還是得透過不斷摸索去找出自己的方式。我只希望能幫你少犯一些錯誤。

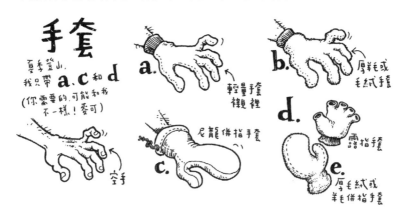

手套

夏季登山,我只帶 a、c 和 d(你需要的,可能和我不一樣!麥可)

a. 輕量襯裡

b. 厚羊毛或毛絨手套

c. 尼龍併指手套 空手

d. 露指手套

e. 厚毛絨或羊毛併指手套

找出適合自己的穿著和打包方式需要時間。我從 1980 年代中期開始登山，到現在還是會實驗新的系統，不斷試著找出最佳方式。簡單是我的最高指導原則，不管做什麼事，愈簡單愈好。

穿著
Dressing

要了解戶外穿著的方式，首先必須了解穿著的目的。在戶外可沒有辦法控制天氣或是溫度，天氣變冷了，沒有暖氣可以打開，更沒有辦法把風關起來（我知道，我試過）。所以，衣服需要在天冷時幫你保暖，在有風時擋風，在下雨時維持你身體乾燥，在沙漠等炎熱的環境中幫助你抵禦烈陽。

在野外，多層次穿衣法比依賴一件萬能衣（例如 GORE-TEX 外套）來得有用。這種穿法彈性大，可以隨時調整。有些衣物藉著留住不流動的空氣來達到保暖，天氣變冷時，可以多加一層來留住更多的空氣。這類的保暖材質包括羊毛、羽絨，以及各類人造纖維。有些衣服則是以防風或防水的材質做成。

目前市面上可以選擇的衣料成千上百，想要一一介紹無異於癡人說夢，而且等到這本書出版的那天，估計又有十種以上的材料上市了。我只能在這裡大致列出一些通則，至於你喜歡哪一種材質，就有勞你自己調查了。此外，本書把重點放在山野環境，也就是只會介紹低溫跟潮濕天候的衣著。

註 1　巴塔古馳（Patagucci），戶外人對戶外運動品牌巴塔哥尼亞（Patagonia）的暱稱。
　　　譯註

棉＿＿別把棉衣帶出門，或者只在溫暖且陽光明媚的日子穿。棉花是親水性纖維，非常愛水，一受潮就會失去隔離效果，無法保暖，還需要很長很長的時間才會乾。我自己最多只會帶一件棉質 T 恤。若前往較潮溼的地方（比如美國西北），或是深秋或早春的行程（這季節不管去哪兒幾乎都又溼又冷），我就不會帶棉質衣物。

人造纖維＿＿人造纖維涵蓋的範圍相當廣，也是當前服裝科技大幅進化的領域。用來保暖的人造纖維可分成兩大類：隔離與排汗。隔離層的功能自然是隔離冷空氣，這類的人造纖維有很多，從毛絨到新雪麗（Thinsulate）都有，儘管選擇你喜歡的。人造纖維的優勢是在潮溼時仍有隔離效果，乾得也快。排汗層需要貼身穿著，除了隔離，也會把皮膚上的水分（汗液）吸走，讓你保持溫暖與乾燥。市面上也有大量號稱排汗效果最好的材質。

不該穿神奇纖維衫的！

100% 純棉

棉的殘酷真相！

羊毛＿＿羊毛是天然纖維，歷史悠久，人類已經用了幾百年，一直沒淘汰。羊毛在時尚界進進出出，但目前似乎日益搶手。羊毛潮濕時也能保暖，但是乾得沒有人造纖維快，也比較重。不過羊毛上有稱為羊毛脂的天然脂肪，能夠隔絕灰塵和異味，所以不像人造纖維那麼容易發臭。也就是說，穿梭叢林荒草十天後，你聞起來不會那麼糟糕（呃，也許該說你的衣服聞起來不會太糟糕）。羊毛的質量愈好，羊毛脂的含量愈高，穿起來愈不會癢。

羽絨＿＿羽絨的保暖重量比是最好的。羽絨柔軟蓬鬆，鴨、鵝等有翅膀的生物都用這來保暖。羽絨藏在鳥類翅膀的羽毛底下，壓縮性好，非常耐用，只要不受潮，就是絕佳的保暖材料。溼掉的羽絨會失去蓬鬆性，變成一沱沱黏在夾克上的溼麵糊。要等它乾，似乎要等到天荒地老。個人對待羽絨的態度和棉差不多，不會帶太多件羽絨衣，如果要去的地方非常潮溼，則考慮完全不帶。似乎只有那些照顧裝備一絲不苟的人，才不會弄溼羽絨，讓羽絨的功能發揮到極致。

<table>
<tr><td>

帶什麼

What to take

</td><td>

究竟要帶什麼衣服，得根據目的地和季節而定。下文列出一些基本原則。

</td></tr>
</table>

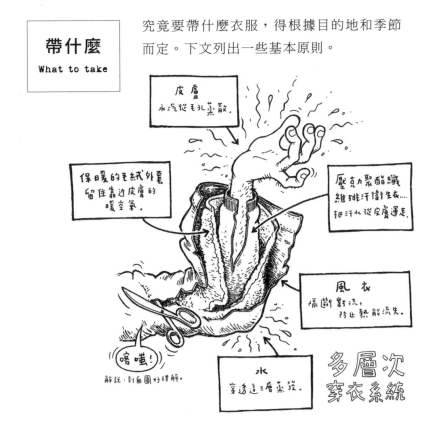

皮膚
水汽從毛孔蒸散.

保暖的毛絨外套
留住靠近皮膚的
暖空氣.

壓克力聚酯纖
維排汗衛生衣....
把汗水從皮膚運走.

風衣
隔斷對流,
防止熱能流失.

((喀嚓!))
解說:割剖圖好理解.

水
穿透這三層蒸發.

多層次
穿衣系統

身體熱散發了

我好冷……

（前）

留住熱能

嗯……
暖呼呼。

（後！）

冷的話
把毛帽
戴上！

上半身保暖層 |

以經驗來說，依季節及身體產生熱能的能力，三到四層衣服是很實用的。在夏季，除非是前往阿拉斯加這類寒帶地區，否則我一般只帶三層。這裡說的「層」，指的就是「件」，一層代表一件。保暖層是可以留住靜止空氣的衣服，材質可能是羊毛、人造纖維或是羽絨。雨衣或風衣都不是保暖層。輕且薄的排汗衣，我則算半層，背心也是半層。

這裡面，永遠要有一件人造纖維做的排汗衣，其餘是各種保暖層。各層衣物要有不同的「量級」，也就是厚度，愈厚的愈保暖。前往洛磯山脈時，別自討苦吃只帶三件極輕量（SILK-WEIGHT）排汗衣。背包的確變得很輕，但等到終於離開山區，人也會變得很輕。要帶上不同的衣物，分量各異。我一般帶一件輕量（LIGHTWEIGHT）排汗衣，一件中量（MEDIUM-WEIGHT）的衣服（比如說羊毛衣），或是「遠征量級」（EXPEDITION-WEIGHT）的 CAPILENE 上衣（CAPILENE 為巴塔哥尼亞開發出來的材料，當然其他品牌也有相等的保暖層），最

後加上一件偏重量級的毛絨衣，或是以人造纖維填充的保暖夾克（類似 POLARTEC 300）。春秋兩季或是前往較冷的地點，會再加件中量級背心或是長袖衣服。

有件事很重要：這些衣服要能一層層往上套。既要能分別穿，也要能同時套在身上。各層間要有足夠空間，才能在一層層間留住靜止空氣來蓄熱，穿起來也才不會太緊、綁手綁腳。購買時以及上路前都要試套。

下半身保暖層 |

除非是怕冷體質，不然下半身（兩腿及以下）應該只需要穿兩層。近來我總使用輕量 CAPILENE 搭配輕量羊毛西裝褲（購自最愛的二手店）。很多人偏好中量排汗層搭配抓絨長褲，你也可以試試看。從遠征量級底層到昂貴的伸縮尼龍長褲，下半身保暖層的選擇很多，重點是要能夠把一層套在另一層上面保暖。其中一件必須夠輕量，這樣在穿短褲太冷穿厚褲子太熱的那些日子，穿這件就剛剛好。短褲我則建議購買快乾尼龍短褲，重量輕，也不占背包空間。

頭部 |

有帽簷的帽子都可以當遮陽帽。重點是帽子不用時要能塞進背包，棒球帽或純帽舌都不錯。若需要遮耳朵和脖子，可以在帽子下方搭配條頭巾，或是選擇有 360 度全帽簷的帽子。

天冷時，頭部保暖極為重要。皮膚表面有血管，若沒有戴帽子，大量熱能會從頭頂散發，千萬不要輕忽保暖帽的價值。真的很冷的時候，我的一些朋友還會戴上兩頂保暖帽呢。在頸部圍上頭罩和圍巾可以進一步保暖。在戶外有句格言：「覺得冷，就戴帽子。」誠為智慧之談。

手帕防曬法

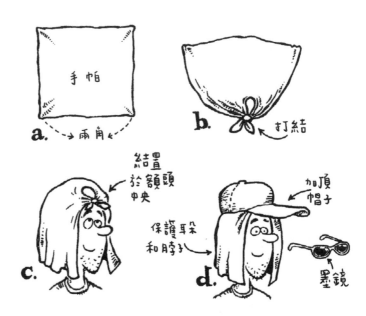

手帕

a. 兩角

b. 打結

結置於額頭中央

c.

加頂帽子

保護耳朵和脖子

d.

墨鏡

頭罩使用法

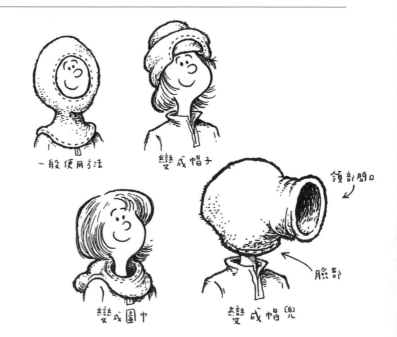

一般使用方法

變成帽子

變成圍巾

領部開口

臉部

變成帽(兒)

腳和手 |

對我來說，一雙手套（羊毛或抓絨）
就能勉強應付。如果前往雪地，或血
液循環不好，還應該帶連指手套或可
以包住手套的尼龍套。

在戶外活動，雙腳相當重要。長途
行程應該帶上五雙襪子（週末行程
則是三雙）。厚重羊毛或是羊毛與
聚丙烯纖維混織都是好選擇。帶五
雙時，可以穿兩雙走，襪子濕了用
第三雙來換，留一雙當營地與睡袋
專用襪。我喜歡穿兩雙厚襪子走，
但不是為了保暖。雙腳在戶外不斷
承受衝擊，穿上兩雙襪子能提供大
量緩衝。為可憐的雙腳盡量提供緩
衝是很值得的，長久下來，還可以
給膝蓋額外的保護。

乾襪子

保暖的聚酯腳套。

膠鞋

營地又冷又濕時
這樣在營地走動.

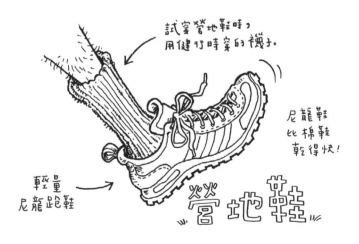

試穿營地鞋時，
用健行時穿的襪子。

尼龍鞋
比棉鞋
乾得快！

輕量
尼龍跑鞋

營地鞋

如果穿羊毛襪不舒服，試試加上尼龍襯襪，或乾脆換成抓絨襪。每個人的需求都不同，有的人穿尼龍襪容易長水泡，有人則視為雙腳救星。必須自己嘗試，才能找出最適合的選擇。

如果經常需要過河，或是去阿拉斯加布魯克斯山區（BROOKS RANGE）那類地面常浸在水裡的地方，那麼氯丁橡膠（NEOPRENE）襪可說是神物，比羊毛更保暖，吸水性低（不用每次過河都覺得需要擰襪子），乾得更快。買盡可能厚重的。

除了登山鞋之外（見〈裝備〉一章），最好也帶營地鞋。營地鞋不用太講究，我喜歡包覆腳趾的網球鞋（或是輕量跑鞋），這類鞋子也適合單日健行。有的人喜歡運動涼鞋。運動涼鞋比較通風，卻不能提供鞋子應有的保護。雙腳是戶外主要的交通工具，非常重要，所以我一般不會帶涼鞋。在雨雪中（或是仙人掌和石頭間），前者也提供較多的保護和保暖。

雖然並不常見，但在潮濕或多雪的地方，膠鞋（雨天媽媽要你穿去上學的鞋）很有用，在營地就不用擔心弄濕腳上的裝備。如果你的血液循環很不好，先穿保暖內襯再套上膠鞋會有很大幫助。

防風層 |

提到防風層，我想到的是無塗料輕量尼龍布，這種材質擋風、相當透氣、防蚊蟲，又非常輕。你需要風衣和防風褲。有口袋更好。我想你應該會常穿著風衣褲，如果有口袋可以放打火機或是護唇膏，就再理想不過。風衣褲的尺寸必須大到足以罩在所有衣物上（雨衣除外）。

有些人使用 GORE-TEX，或是類似的防水透氣材質作為防風

沒什麼稀奇，就是尼龍布……

還不錯

不太會流汗

乾得快

誰需要 GORE-TEX®

在雨中健行時，簡單輕量**風衣**通常更好用。

防雨層。這也很好，偏偏對我不管用，或許是我太會流汗了（我從來不會微微沁汗，而是直接冒出汗珠）。穿著那類材質，我總是太熱，反而弄得全身是汗。我寧願把非常通風的防風層和非常防水的雨衣褲分開。但如同音樂劇《耶穌基督超級巨星》（*JESUS CHRIST SUPERSTAR*）歌詞中所說，「我就只是一個人」，不少人使用防水透氣材質的效果也很棒。

蚊子 |

哎，如果要去的地方到處都是這些討厭的小蟲子，以及牠們更凶猛的親戚黑蠅，就需要更多防護。我多次從蚊蟲之鄉（定義是一掌打在背上，至少打死二十五隻蟲子）全身而退，都只使用防風層和防蚊帽。

其他防護包括用蚊帳材料做成的夾克，或是浸過避蚊胺（DEET）的棉質紗網夾克等。使用天然材質比如說香茅油做成的防蚊液也不錯，不會腐蝕塑膠，對環境的影響也比避蚊胺

來得小，只是必須經常補擦。我喜歡防風層加防蚊帽，若無法戴上防蚊帽，則會使用少量避蚊胺。這個系統即使是在蚊子最多的地方也很有效。

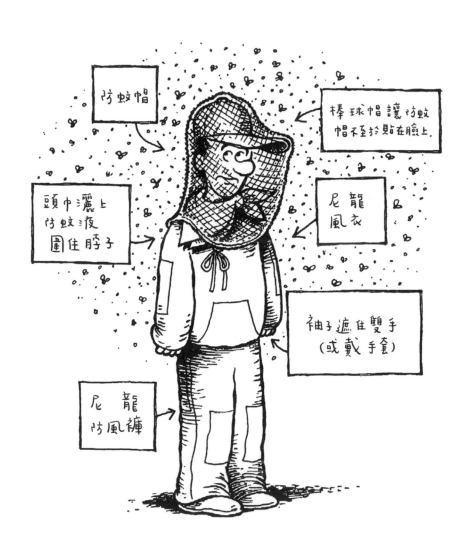

防蚊帽

棒球帽讓防蚊帽不至於貼在臉上

頭巾灑上防蚊液圍住脖子

尼龍風衣

袖子遮住雙手（或戴手套）

尼龍防風褲

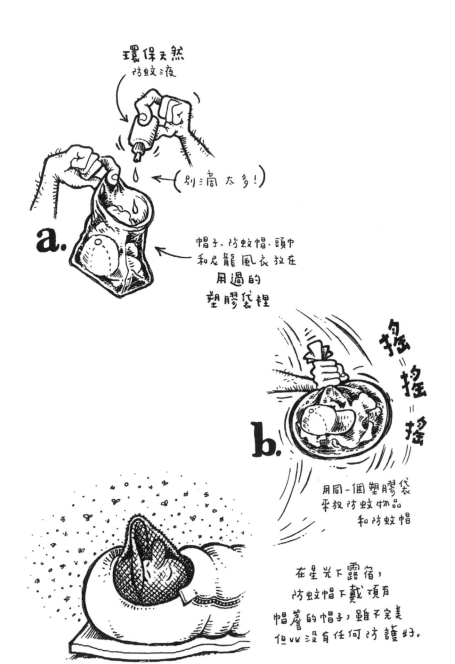

環保天然
防蚊液

別滴太多!

a.

帽子、防蚊帽、頭巾
和尼龍風衣放在
用過的
塑膠袋裡

搖
搖
搖

b.

用同一個塑膠袋
來放防蚊物品
和防蚊帽

在星光下露宿,
防蚊帽下戴頂有
帽簷的帽子,雖不完美
但比沒有任何防護好。

防雨層 |

我最喜歡的雨衣是巴塔哥尼亞出品的
及膝帆船夾克（SEALCOAT），輕、
防水效果相對較好，而且好看。可惜
這款雨衣已經停產，真後悔當初沒有
多買幾件（我只買了兩件，第二件也
快穿壞了）。這件夾克前方有拉鍊，
很通風，如果不只是下雨還有風，穿
起來也很舒服。其他我用過不錯的
防雨層有斗篷式雨衣（及膝）和橡
膠雨衣褲，後者雖然重，但防水性最
好，加上棉質襯裡來吸收汗水的效果
更佳。不過除非你要去的地方總是下
雨，不然我不會推薦橡膠雨衣褲。

斗篷式雨衣

如果雨衣的長度超過膝蓋，就不需

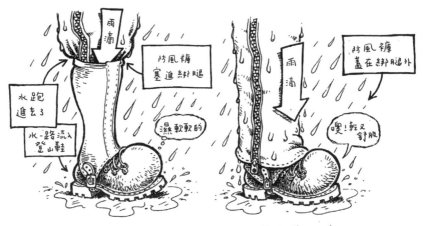

雨中使用綁腿的正確方式。

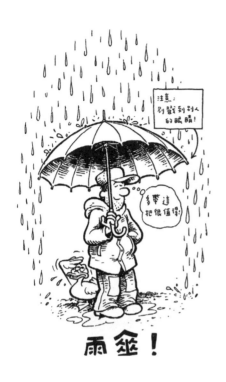

注意：別戳到別人的眼睛！

多帶這把傘很值得！

雨傘！

要雨褲。把防風褲覆在綁腿上，就能維持小腿乾燥。如果雨衣較短，可能需要雨褲，但是在只有偶陣雨或是午後雷陣雨的地方，防風褲可能就夠用了，也許雙腿會打溼一點，但也有充裕的時間蒸乾。

先別急著笑，在常下雨的地方，只要風不太大，雨傘可是好裝備。當小雨時下時停，雨傘比什麼都好用，不用穿上防雨層，穿著透氣防風層就夠了。炊煮時也可以在傘下躲雨。

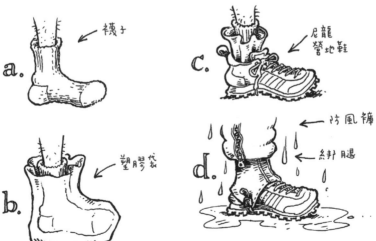

a. ← 襪子

b. → 塑膠代袋

c. → 尼龍營地鞋

d. → 防風褲　← 綁腿

在雨中走動

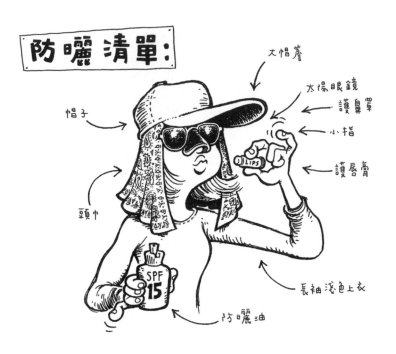

防曬清單：

大帽簷

太陽眼鏡

護鼻罩

小指

護唇膏

帽子

頭巾

LIPS

SPF 15

長袖淺色上衣

防曬油

沙漠健行 Desert Hiking

在沙漠健行則需要調整穿著系統。如果是在炎熱的季節，你的主要考量不是保暖，而是維持涼爽。穿著淺色長袖棉衫和長褲（或短褲）最理想，既能維持涼爽，又能防曬（也防有刺植物）。想加速熱氣蒸散，可以浸溼後穿著。沙漠溫差大，夜晚的氣溫可能變涼，記得帶上一兩件人造纖維保暖層。

你真正需要什麼？

打包衣服時，把「以防萬一」的那件拿出來。實際考量天氣，為最壞的狀況做準備，這樣就好了。多出來的毛絨夾克就真的只是多出來的。

還沒有穿上所有衣物，先別急著喊冷。如果所有衣物都穿上了還覺得冷，就吃些東西。如果還是冷，找個地方紮營，鑽進睡袋裡。

內衣褲 |

這是個敏感但重要的主題。我通常只用尼龍短褲（內襯網眼布）來搭配其他下半身衣著。這系統似乎很適合我。若想穿內褲，市面上有聚丙烯纖維做的平口內褲或三角褲，但別帶太多件，以免增加不必要的重量。以上建議適合男性。我通常會建議女性帶兩三件棉質內褲，在長途行程中可以洗滌替換，減少酵母菌感染的風險（棉比聚丙烯材質更容易洗乾淨）。

打包的 ABC's
The ABC's of Pack Packing

不論是第一次還是第一百次打包，依循以下幾個簡單原則，打包過程可以更順暢，更輕鬆。打包的 ABC's 是很好背的口訣：ACCESS 拿取、BALANCE 平衡、COMPRESSION 壓縮，以及 STREAMLINE 流線。

《歡樂滿人間》的魔法保母有個神奇本事，能隨手從包包拿到她要的東西，我的功力差遠了。不過打包時我很用心，讓我可以輕鬆拿到需要的物品。打包有沒有條理，決定了你能不能一下子就拿到雨具、額外的衣物、水和食物，記得把行進間可能需要的物品放在好拿的地方，並記下位置。

打包的時候，我首先把東西都攤在地上，這樣就能一目瞭然。接著我將物品分成三大類：行進間需要、行進間可能不需要（但也許會用到，所以不要放進背包深處）、到營地才需要。隨手就要能拿到的東西有太陽眼鏡、防曬油、額外的保暖層、地圖、行動糧和水。如果看起來像要下雨，雨衣也得好拿，否則我會把雨衣歸到行進間可能不需要那一類。不過會不會下雨實在很

難說。其他屬於「可能」類別的有：剩下的衣物，以及急救包。睡袋、多餘的襪子、炊具、食物、燃料等都要到營地才會用到，我都放在背包底層。

我會用收納包整理小東西（牙刷、牙線、小刀等），才不至於找不到。背包頂袋也適合放小東西，同時由於這個位置很好拿，因此很適合放太陽眼鏡、防曬油、帽子、水壺和行動糧。

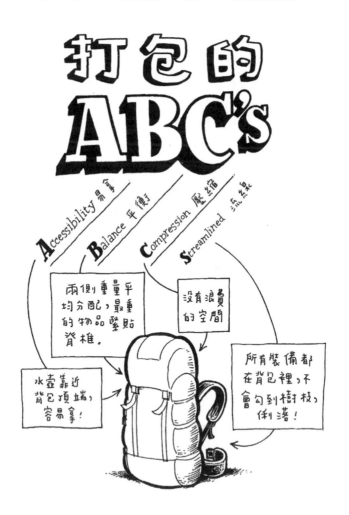

下一個打包原則是平衡。重的東西盡量靠近背部，重量沿著背脊分布時最好走，偏離或是太高、太低都不理想。背包的上部太重，你會被背包拖著走，走得顛顛扭扭；底部太重，行進間必須彎腰才能平衡。將最重的東西（像是食物）放在接近肩膀或是稍微比肩膀低的位置。重量要貼近脊椎，並考慮左右均衡，不要一側放很重的東西，另一側卻沒有重量來平衡。

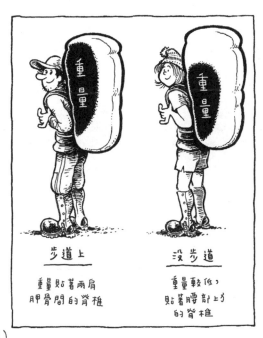

步道上

重量貼著兩肩胛骨間的脊椎

沒步道

重量較低，貼著腰部上方的脊椎

重心太高！
搖搖晃晃，不太好平衡！

重心太低！
為了讓重心落在臀部上方，得彎下腰。

第三個原則是壓縮。重點是不計手段把背包塞滿。背包裡不要有浪費的空間，把食物塞進鍋子、襪子塞進營地鞋、風衣塞在空隙等。

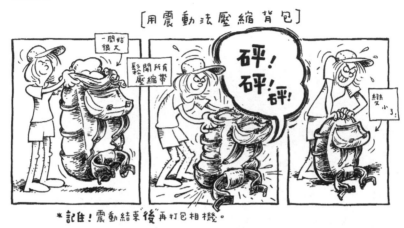

［用震動法壓縮背包］

一開始很大

鬆開所有壓縮帶

砰！
砰！
砰！

變小了！

＊記住！震動結束後再打包相機。

沒有步道時，不能這樣......

可拆卸袋

睡墊

營柱

摺疊椅

我是呆瓜！！

水壺

杯子

鉤環

燃料罐

冰斧

相機袋

這的確該掛在外頭！

只有菜鳥才什麼都外掛！
放進去！

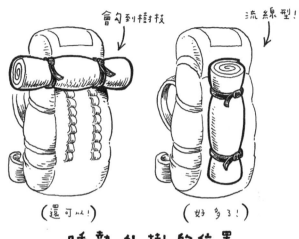

會勾到樹枝

流線型！

（還可以！）

（好多了！）

睡墊外掛的位置

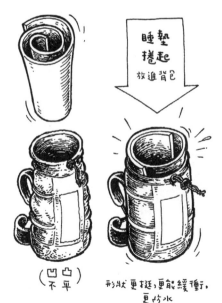

睡墊
捲起
放進背包

（凹凸
不平）

形狀更挺，更能緩衝，
更防水

打包是藝術，打得好，背包看起來飽滿俐落，不會這裡凹一塊那裡凸一塊，一眼就看出平底鍋塞在哪裡。記得店裡用棉花填充的背包嗎？打包良好的背包就應該是那樣。把所有東西放到背包裡，不要一付外掛的東西比背包裡還多的樣子。

這也正是最後一個原則：流線。也許我是吹毛求疵，但我寧願盡量把裝備放進背包中，不要外掛東西。這也包括睡墊。我常會把睡墊捲起來，放進背包裡，讓睡墊自行張開，在背包裡創造出管狀空間，再把其他裝備放進這個空間中。當然只

有很大的背包才能這麼做，但這樣做有個好處：防水。水會從睡墊的外側流下，而不會滲入裡面的裝備。我的理論是，東西放在背包中比較不會弄丟、弄溼，或弄壞。走在步道上可能沒有差，但如果常在樹林草叢裡穿梭，很快就知道這麼做的好處。流線也代表有型，也就是比較好看。

若真要外掛裝備，就要確實掛好。我在步道外面撿到過許多東西，最常撿的是鞋子。不要只是用帶子固定，還得用結綁好，這樣就算東西從帶子下滑出來，還是連在背包上。

想成為打包專家，最大的訣竅是對

「短」睡墊
適合放進背包

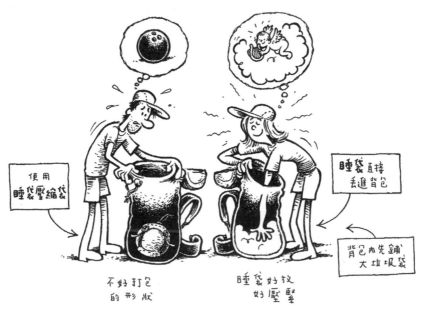

使用
睡袋壓縮袋

睡袋直接
丟進背包

背包內先鋪
大垃圾袋

不好打包
的形狀

睡袋好放
好壓緊

自己的系統瞭若指掌。若知道哪件東西該在哪裡，打包自然會快，不用在雨中把東西全攤在地上，也不容易忘東忘西。以下列出我認為有用的訣竅，不過每個人都會有最適合自己的系統。

· 打包時，把背包當作大米袋，從上方往下塞。這樣就不需要和拉鍊奮戰，也容易把背包塞滿。

· 睡袋最先打包。睡袋只有到營地才會用到，而且體積大，能填滿大量空間，同時避免背包的重心過低。

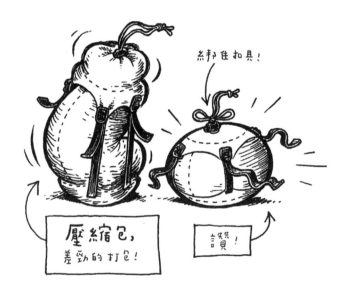

綁住扣具！

壓縮包，差勁的打包！

讚！

· 用壓縮袋打包睡袋時，放進一雙襪子。這是睡眠專用襪，和睡袋放在一起可保證溫暖乾燥，也更容易找到。若是在潮濕的地方，先在壓縮袋內鋪一層垃圾袋，再塞睡袋和襪子。麥可喜歡直接把睡袋塞進背包中，如果睡袋體積不大，背包內也有一層大垃圾袋，這種方式也不錯。

· 睡袋放進背包後，用小物件把周圍塞滿，像是營地鞋、帳篷、地布，或是露宿袋。有時候需要根據天氣做些調整，如果正在下雨，帳篷就可能要最後打包，也就是帳篷是最後塞進去、最先拿出來的裝備，以減少淋雨時間。如果天氣很好，帳篷塞在底層也無所謂。

· 內帳、外帳以及營柱分開打包，這樣就可以把這些東西塞在大件物品旁邊，而不需要用其他東西來塞滿帳篷的空隙。

· 別用太多收納袋，那會增加不必要的重量。不放入收納袋的物件可以用來塞零星空間。

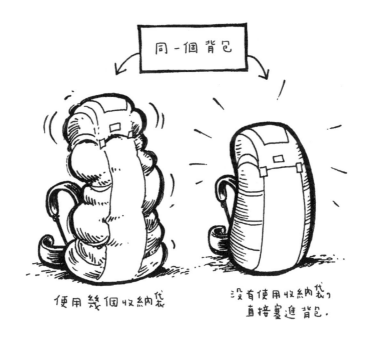

同一個背包

使用幾個收納袋

沒有使用收納袋，直接塞進背包.

· 燃料罐的開口必須朝上，同時放在食物的下方，才不會不小心讓燃料污染了食物。睡袋旁邊是放燃料罐的好地方，背包外側如果有口袋，也可以放燃料罐，缺點是容易撞凹。

重要

不要浪費空間

(打包時)

保持輕量
Keeping it light

重量是登山者的敵人，相信我，揹四十公斤以上並不好玩。我年輕無知時總愛和朋友耍帥，以能夠揹很重而自豪，還為了做鬆餅而特別帶鑄鐵鍋。幸好我度過那個階段了，現在改為呼籲背包越輕越好。

少帶點東西的好處有幾個。第一，既然要揹著背上的怪獸走那麼久，何不讓這些路上的時光更加怡人？在荒野間移動，你可以選擇是要愜意地享受美景，還是要一路上吃盡苦頭，一心只想著趕快到營地，脫離負重的苦海。背包輕了，可以走得更遠更快，抵達營地時也不至於筋疲力盡。第二，高明的戶外人能用最少的裝備做到最多事，這才真正值得自豪。此外，這也省下整理的工夫。最後，膝蓋和雙腳已經夠辛苦了，還是對它們好點兒吧。減低重量，同時降低受傷風險。有太多行程都因為拉傷、扭傷而結束，膝蓋手術不應該是戶外經驗的一部分。

認清「想要」與「必要」的差別。背包中的重量大多數來自你在某個地方發現的精巧小物件，你可能並不需要。欲望會讓人以為不必要的東西是必要的。

試著這樣想，「如果不帶這裝備，會怎麼樣？」帶上急救包，捨棄摺疊椅。評估每項裝備，秤出每件裝備的重量。打包後秤秤背包，拿出那些「也許需要」的物品，再秤秤看。最多只容許一件奢侈品，我的奢侈品通常是書。

很多克加起來變成公斤，很多公斤加起來變成痛苦。當然，只放棄一件物品，不可能讓 30 公斤的背包變成 20 公斤，沒有這麼神奇的事情。必須放棄一堆小東西，背包才可能變輕許多。別帶收納袋，棉 T 恤和蠟燭營燈都留在家裡。有些人還會把牙刷鋸短、茶包的棉線全剪掉。

記住！在野外可能需要工具平截繩子或水泡貼布。

我的背包很少超過 27 公斤，這可是包括攀登裝備和 8 天的食物。一般同天數的行程，背包重量都只有 22、23 公斤。一般而言，別帶超過體重 40% 的重量，不過如果行程頗長（7 天或更久），增加的食物重量的確是一大挑戰。

輕量化專家雷‧加丁（RAY JARDINE）健行了數千公里，裝備都不到 4 公斤（不含食物和水）。4 公斤看起來似乎很極端，但是只要找到好系統，輕量化並不難。

輕量的訣竅

- 以輕量為最高原則，整個團隊合作，發揮創意來達到輕量，比如整隊帶一條牙膏。

- 想想看，這件裝備有更輕的替代品嗎？有沒有多功能的單項裝備可以同時取代多件裝備？能帶小刀，就別帶大刀，也或許你根本就不需要刀？可以用水壺喝茶，就不用帶杯子。發揮創意，認真思考每項物品的功能。

- 充氣睡墊也許比泡綿睡墊重，磅秤就是這時候派上用場。

- 拿掉一切外包裝，食物、電池等都這樣處理。

- 做好整體行程計畫，吃多少帶多少。在抵達登山口之前，吃掉最後的食物。

- 考慮用輕量雨布或外帳來取代帳篷。

- 睡覺時穿著保暖層，就可以用較輕的睡袋（寒冷的早晨也容易起床）。

- 寶特瓶比高科技水壺輕上許多，也相當耐用。

- 杯子當碗用，或碗當杯子用。

- 碘片比濾水器輕太多了。

- 提高炊煮效率可以少帶些燃料。

- 不斷挑戰內心那股「以前我都有帶的聲音」。

- 和朋友來場輕量友誼賽，看誰的背包比上一次輕。

- 向輕量魔人討教，他們會滔滔不絕面授機宜。

修理包必備!

大力膠布
纏在鉛筆上。

又能修東西,
又能記筆記!

該留在家裡的東西

- 棉質 T 恤

- 大瓶防曬油、大管牙膏、大罐保溼乳液 (皮膚會產生天然油脂) 、大塊香皂等。

- 露營椅,請學會席地而坐。

- 大型刀具、大型望遠鏡、收音機、手機、GPS。

- 大量的攝影器材。市面上有很多便宜、輕量、品質好的相機。

- 不會閱讀的大部頭書。

- 過大的急救包、修理包或縫紉包。認清「必要」和「過分準備」的分別。

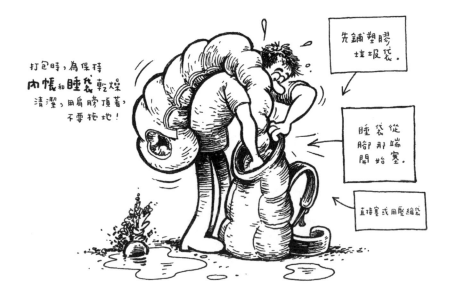

打包時,為保持
內帳和**睡袋**乾燥
清潔,用肩膀頂著,
不要拖地!

先鋪塑膠垃圾袋。

睡袋從腳那端開始塞。

直接塞或用壓縮袋

保持裝備乾燥
Keeping it all dry

水很重，一公升的水就重一公斤。裝滿水的背包連提起來都困難。光是這個理由，就值得探討如何加強背包防水。幸好方式很多，也都極簡單。如上文所提，你可以用泡綿睡墊把水擋在背包外層。在背包內鋪一層耐磨垃圾袋也是好辦法，這個垃圾袋晚上還可以用來蓋住背包，就是要小心打包，別把垃圾袋戳出洞來。以上都是我常用的方式，重量也增加不了多少（用睡墊則沒有額外重量），唯一的缺點是背包本身會弄溼，但只要陽光一出來，乾得也很快。

如果要去常下雨的地方，我會考慮使用市售的背包套，除非掉進河裡，整個背包都能保持乾燥。但背包套是額外的重量（記得積少成多），除非雨會大到把背包浸溼，否則不值得用背包套。

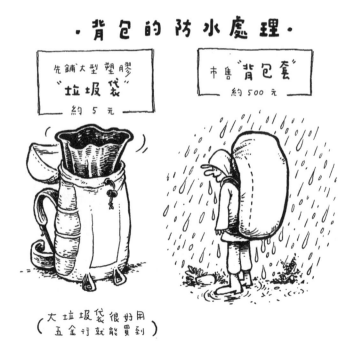

・背包的防水處理・

先鋪大型塑膠"垃圾代袋"　約 5 元

市售"背包套"　約 500 元

大垃圾袋很好用
（五金行就能買到）

裝 備

成也裝備，敗也裝備。有的人很能吃苦耐勞，任何手邊的東西都能湊合著用，讓人敬佩。但說實話，用對裝備，一切會容易許多。只是，什麼叫「對」？甲的必需品可能是乙的奢侈品。什麼是重要的，只有自己能決定。接下來麥可和我提供了選擇裝備的參考原則。不過和每個人一樣，一談到裝備，麥可和我都各有偏好，別期待我倆的意見百分之百契合。不過別擔心，我們會盡可能帶你走上正確的道路。

外支架式背包

裝備的思惟：簡單至上。裝備如果有許多附加功能，就會更常出問題。我喜歡簡單、耐用、好修復的裝備。看起來也許不炫，但外觀並不是我最在乎的。我喜歡禁得起長途磨耗、維護簡單的裝備。很多人愛花時間在裝備上，這裡改一改，那裡清一清。我則希望裝備不需要照料，最好還能反過來照料我。接下來，我在意的是裝備

內支架式背包

重量，尤其這把老骨頭比以往更容易嘎嘎響。裝備輕些，就能走得快些、遠些，更能享受沿途的景色。當然，減輕重量最簡單的方法就是只攜帶求生真正需要的裝備，非必需品全留在家。不過，還是先讓我聊聊個人偏好吧。

| 背包 Backpacks | 好好享受健行的關鍵，第一登山鞋，第二背包。不合身的背包很要命，會讓健行過程苦不堪言。一定要耐心挑選揹負舒適且容易打包的背包。合身的背包會讓大部分重量落在髖骨上，腰帶繫緊時，雙肩只應該承擔 20% 的重量。你移動 |

的時候，背包也一起移動，不會前後晃。

走進戶外用品店，面對眼前的十幾二十種背包，會讓人眼花撩亂、無從選起吧，我就常常只想走出去。但是如果你需要買一顆背包，也只有一條路可以走：一顆顆看過去，找出符合需求又合身的那一顆。和朋友聊聊他們喜歡的背包，要求店員協助調整幾款不同的背包。試揹時，確認店員有放入一些重量，這樣你才知道重量會如何壓在雙肩和髖骨上。不要一看到順眼的背包就買了，好好花時間挑選，才能找到合身、符合需要的背包。

背包可分為兩大類：內支架式和外支架式。在某些地方，內支架式背包也稱軟式背包。外支架式也可以只指背架。如果預算不高，行程大多是在步道上健行，可以選擇外支架式。外支架式背包負重良好，通常比內支架式便宜（當然也有例外），也

較容易打包。但如果行程常常沒步道可走，又喜歡強烈設計感，就選擇軟式背包。內支架式背包的設計會讓重量貼近背部，走在崎嶇地形上較容易取得平衡。如果喜歡鑽樹林（如美國西北），內架式背包也比較不容易勾住樹枝。

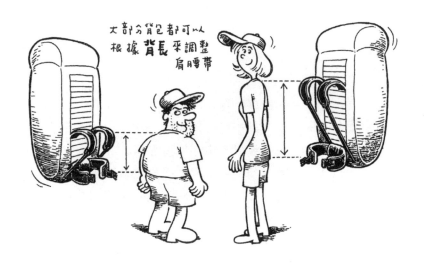

大部分背包都可以根據**背長**來調整肩腰帶

不管選擇哪一類背包，記住幾件事：第一是簡單，別買附加許多額外功能的背包，不但徒增重量和花費，也如我前文所提過的，出問題的地方也變多了。我喜歡流線型、沒有太多拉鍊（如果有拉鍊，必須很堅固）、從上往下打包的背包。我不喜歡隔間設計，那乍看下似乎比只有上方開口的背包好打包，但是稍加練習之後，後者簡單太多了（如果唯一合身的背包正是隔間多的背包，大膽拿刀把隔間割掉）。隔間多的背包，拉鍊也多，而拉鍊是背包最容易壞的地方。第二個考量是重量，背包越重，你最後要揹的就越重。另一方面，背包材料若太輕，可能不耐用，除非你小心使用。我喜歡耐用的材質，但要設計簡單，這樣才不會太重。

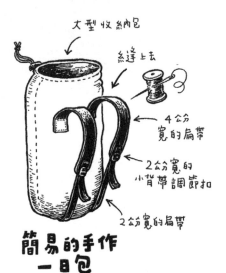

大型收納包

絲縫上去

4公分寬的扁帶

2公分寬的小背帶調節扣

2公分寬的扁帶

簡易的手作一日包

最後，我喜歡容易壓縮的大背包。大背包比小背包重，但是用途也廣。除非你是收藏者，不然大概只有一個背包（一日包除外）。較短的行程，大背包可以容納所有裝備，不需要外掛。若有心從事長程縱走，也不用再另外買一顆。

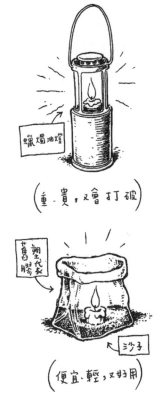

蠟燭油燈

（重、貴，又會打破）

朔土代表好的香腸

沙子

（便宜、輕，又好用）

多大才叫大背包？

超過八天的遠征行程，需要容量 95 公升以上的內支架式背包。

若是外支架式背包，容量至少要 55 公升，且下方有空間掛睡袋，上方有延伸支架來綁住多出來的裝備。

如果寧願購買較小的背包，可以在兩邊加上側袋來對付長行程。我看過很多人使用這種系統，他們喜歡多些隔間，便於整理東西。但是如果需要鑽樹林草叢，這個系統並不合用，因為側包容易被樹枝勾住。

一日包 |

拿一個多的收納包，縫上肩帶，就變成輕量的一日包。我經常這樣做，不但比市售的一日包輕上許多，效果也很好。當然，把內架式背包壓小一點，也可當一日包用。想再輕一些，可以拆掉頂袋。

睡袋
Sleeping Bags

最難買的裝備大概是三季睡袋。挑選時，該針對炎熱的夏天還是涼爽的春秋季氣溫？另外，要到哪兒露營？山區一般比沙漠冷，需要更保暖的睡袋。除了購買數顆不同的睡袋，最好的解決方式是針對最常露營的地點、季節挑選。

之後，如果前往較熱的地方，睡覺時別拉上拉鍊；前往較冷的地方，睡覺時戴頂毛帽，多穿幾層衣服，多墊層睡墊等。

市面上的睡袋有數千種，究竟要買哪一種？除非只打算玩汽車露營，不然別買內側印有牛仔或鴨子圖樣的睡袋。若是用在登山健行，購買木乃伊式而不是長方形睡袋，內部則填充羽絨或人造纖維。

羽絨 |

羽絨是鴨或鵝身上的保暖羽毛，品質愈高，保暖效果愈好。羽絨睡袋打包良好，不但能壓縮到極小，重量也很輕。在保暖重量比上，人造纖維尚未超越羽絨（雖然有的很接近）。不過羽絨睡袋一溼就慘了，不但失去保暖效果，而且要好久才乾。如果選擇羽絨睡袋，一定要徹底保持乾燥。如果前往潮溼的地方露營，考慮人造纖維睡袋。

人造纖維 |

人造纖維其實都是聚酯纖維。常用來填充睡袋的有七孔纖維、四孔纖維以及 POLARGUARD 等，當然還有許多我不知道的纖維。和羽絨比起來，人造纖維最大的優勢是潮溼時也能保暖，乾的速度至少快上四倍，很多人就是衝著這兩點購買人造纖維睡袋。此外，人造纖維通常比較便宜。最大的劣勢則是體積大、不易壓縮且較重。儘管有幾種人造纖維在這方面愈來愈接近羽絨，現階段兩者的差距仍然不小。如果再考慮耐用性，人造纖維也比羽絨更快分解、不蓬鬆。

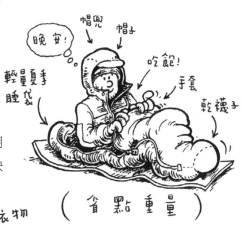

晚安！

帽兜　帽子

吃飽！

輕量夏季睡袋

手套

乾襪子

（省點重量）

睡覺時穿戴上所有衣物

那什麼是蓬鬆度？簡單來說，睡袋平鋪在地面時的高度就是蓬鬆度。蓬鬆度愈高，能留住的空氣愈多，也愈保暖。睡袋就算使用不同的填充材料，只要蓬鬆度相等，保暖度就相等。不管睡袋標示的溫度為何，薄薄的睡袋不會比蓬蓬的睡袋暖和。若考慮購買二手睡袋，記得這一點。

許多廠商會為睡袋標示溫度值，購買或是比較產品時，可以用來參考。但是詮釋溫度系統時可要小心，標示為 -5 度的睡袋，不代表能讓你在 -5 度睡得溫暖。暖不暖和，影響最大的是個人的基礎代謝，溫度標示只是有用的參考。如果你睡覺時很難暖起來，買蓬鬆度高些或溫度標示低些的睡袋。

睡袋的設計也是重要考量，頸圈（隔斷領）可以把更多暖空氣留在睡袋內，因此更保暖。寬鬆的睡袋有更多空間的溫度要升高，因此不像貼身睡袋那麼保暖。睡袋拉鍊內側若有擋片，會更有效留住空氣。

嗯……太有意思了！

測量睡袋的蓬鬆度

大部分夏季的登山行程，我使用 -7 度的睡袋。我屬於睡覺時暖呼呼的體質，難得覺得冷。我較常造訪山區，溫度一般偏低，如果夏季在沙漠露營，我會建議使用輕量睡袋，春秋兩季則需要較暖的睡袋。以上原則都僅供參考，你最好先研究目的地的平均氣溫，決定購買前，也許先借用朋友的睡袋來了解自己的需求。

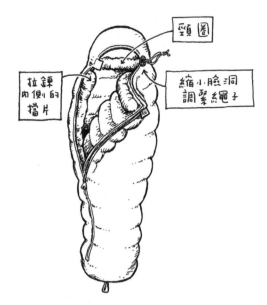

睡墊和露宿袋
Sleeping Pads and Bivy Bags

使用睡墊不僅提供堅硬地面的緩衝，主要的功能是隔絕地面，讓人睡得更暖和。以此而言，我會建議 ENSOLITE 及 EVASOTE 這類材料做成的封閉室泡綿。開放室泡綿睡墊雖然柔軟，但無法留住空氣（也就是無法製造不流動的空氣層），因此隔絕性低。

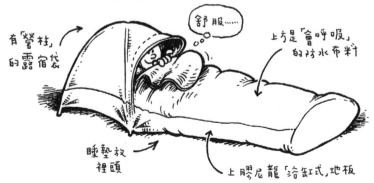

有些人會在封閉室睡墊上鋪一層很像蛋架的開放室泡綿（價格極便宜），大概長 120 公分、寬 60 公分、厚 5 公分，讓上半身肩膀到臀部這部分睡得舒服點。打包時，疊在封閉室睡墊上，一起捲起來。

比封閉室睡墊舒適的另一個好選擇是充氣式睡墊，比如說 THERM-A-REST，但是會重一點。THERM-A-RESTS 是可充氣的開放室泡綿睡墊，空氣在裡面無法對流，只能留在原地，形成不流動的空氣層。泡綿和空氣組合起來，提供隔絕和舒適。便宜的充氣睡墊就只是在兩層橡膠間填充空氣，睡起來也許舒服，但是裡頭的空氣可以自由流動，隔絕效果並不好。

再吹！

充氣過頭
更容易漏氣，
睡起平和
石頭一樣硬！

嗯……舒服

放掉一些氣，摸起來
也許太軟，但躺上去
會變結實。

噗咻！

穿梭樹林草叢時，
外掛在背包上的 Ensolite 睡墊
變得殘破

這是垃圾

使用收納袋
或……
放進背包！

露宿袋使用類似 GORE-TEX 的防水透氣材質。若沒有帳篷，在睡袋外面套上露營袋可以提供額外的保護，遮風擋雨。露宿袋愈新，擋雨的效果愈好，睡起來愈暖和，尤其風大的時候，可以提高 5、6 度。在星空下睡覺，我愛用輕量尼龍露宿袋，不但不會讓露珠沾溼睡袋，早上起來也可以直接打包，不用等露水乾。有些露宿袋還有營柱，功能的確更強大，卻也更重了。

我幾乎不用地布。除非地面非常泥濘，或不想沾到沙土，不然我想不出理由使用地布。當然，這取決於個人。

我的屁股沒感覺了…

舒服！

摺疊露營椅

摺起來的泡棉睡墊

石頭

<table>
<tr><td>

登山鞋
Boots

</td><td>

健行一陣後，很快就會知道雙腳的重要，沒有雙腳就沒有健行。健行過程中最重要的，可能就是一雙舒適的鞋子。我健行經驗中最痛苦的一段，可能就是在非洲肯亞山，那時

</td></tr>
</table>

我雙腳腳跟都長了十元硬幣大的水泡，走一步跛一步，只能強逼自己走回登山口。相信我，為了買到合腳的登山鞋，花再多時間和金錢都值得。

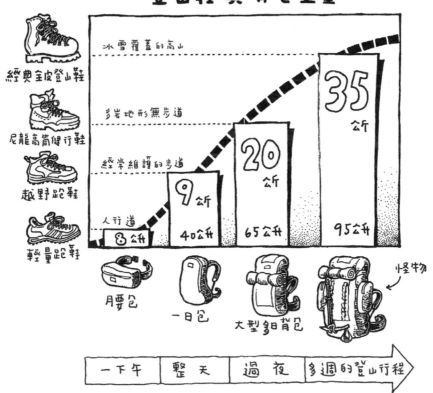

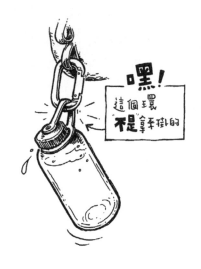

長時間的負重行程需要大量支撐，因此最好購買全皮、堅固的鞋子。若有許多時間必須走在沒步道的地方，鞋子的堅固性特別重要，不僅提供足踝足夠的支撐（不容易扭傷），雙腳長時間走在崎嶇路面，也得到保護不受摧殘。在今日的科技世界裡，堅固的鞋子不再像以前那樣動輒超過兩公斤。「腳上一公斤等於背上五公斤」的說法是真的。只要想想每一步要抬起的額外重量，以及雙腳總共會抬起的次數就知道。若是不用負重的短行程，輕量的健行鞋應該就夠了（基本上就是高筒運動鞋的加強版），尤其若有健康強壯的足踝，也不像我一樣笨手笨腳的話。不過選擇輕量健行鞋要很小心，別用扭傷足踝當代價。輕量健行鞋不比優質皮革登山鞋來得耐用，得經常更換。登山鞋是一分錢一分貨。

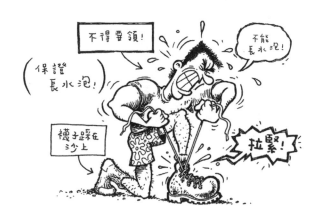

購買登山鞋要有耐心，多試幾雙。鞋子和雙腳一樣，有各種尺寸和形狀。合不合腳，也只有穿起來走走看才知道。健行時會穿幾層襪子，試穿時就穿幾層（我通常穿兩層）。下午是試穿的好時段，雙腳在那時會浮腫變大。

鞋帶綁緊，但不要用力拉緊到手指都長出水泡。穿上合腳的鞋子時，足跟要可以稍稍提起，但不超過三公釐。試著踢踢堅硬的物件（但別踢你的貓），如果踢不到兩下，腳趾頭就撞到鞋頭，這雙鞋就太小了，下坡時會很痛苦。腳趾頭應該要在第三、第四下才輕輕碰到鞋頭。許多戶外店都設有小斜坡，你可以往下走，看看腳趾會不會撞上鞋頭。試穿時盡量在店裡多走走逛逛。試穿的時間愈長，雙腳的感覺愈準確。雙腳應該感覺舒服，不會有哪一點受到壓迫。鞋子愈重，試穿行走的時間要愈長。優質全皮鞋不比輕量的網球鞋，需要一段時間才能適應。

買了鞋之後，花點時間做防水處理。很多鞋子的說明書都會教你怎麼做，如果沒有，可以參考以下步驟：取些蜂蠟或市售的密封膠，塗抹在皮革上。鞋子靜置在溫暖的地方數個小時，待皮革徹底吸收密封膠之後，重複以上過程。每次出行之前，我都會上三到四層膠。

簡易扁帶提環

大力膠帶在戶外的簡單應用

若路面平坦,
把綁腿的固定帶翻上來.

使用小鑰匙圈,
讓綁腿的掛勾更好勾

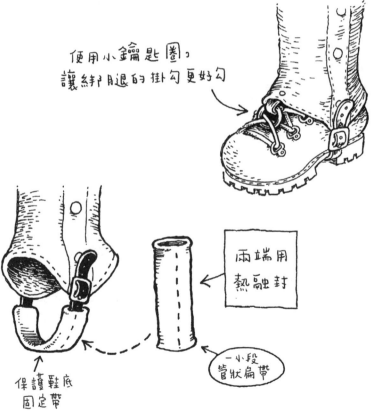

兩端用
熱融封

一小段
管狀扁帶

保護鞋底
固定帶

綁腿
Gaiters

大多數人只在雪地上使用綁腿，如果是週末兩天的行程，這沒什麼問題。但綁腿的功能其實比人們以為的還多。舉例來說，在長行程中，綁腿是維持雙腳和襪子乾淨的超級裝備。走在沙塵很多的路上，綁腿讓鞋子不至於進沙。襪子和雙腳一乾淨，就不容易長水泡。

穿越小溪流時，綁腿也能讓雙腳更乾。綁腿也可以把雨擋在登山鞋外面，而不會滴進鞋子裡。如果主要目的是防止鞋子進沙，短而輕的綁腿最理想。潮溼的環境則適用厚實的綁腿，不過時間久了難免還是會濕。

現代的魔鬼氈綁腿

餐具和炊具
Eating Utensils and Cooking Gear

每個人都有偏好的餐具，我個人以為有碗和湯匙就夠了。碗也是我的杯子，還是我該說杯子是我的碗？名稱其實不重要，重點是要有個可以裝食物和熱飲的容器。很多人喜歡既帶碗也帶杯子，但如果碗裡有東西，水壺也可以當杯子裝熱茶。天氣冷的時候，裝滿熱水的水壺可以放在衣服下保暖，這點杯子可辦不到！

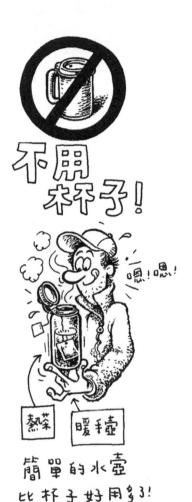

不用杯子！

嗯！嗯！

熱茶　暖手壺

簡單的水壺比杯子好用多了！

除了沙拉以外，湯匙可以把任何食物從碗裡送到嘴裡，叉子只是額外的重量。刀子可用來切東西（包括手指，所以要小心），但是不需要帶大型的生存遊戲用刀，輕量的小刀就夠了。瑞士刀或 LEATHERMAN 之類的多用途工具有其用途，但也不要誇張地追求功能。我很少遇到湯匙辦不了的事。

講到炊具，我擁護簡單和輕量兩大原則。一個湯鍋、一個平底鍋、一把鏟子，我就可以開心野炊。湯鍋只要能為自己和朋友煮杯熱飲、能裝足夠的米或麵來餵飽人（大概兩公升到三公升），就夠了。

如果湯鍋沒有鍋柄，就帶個鍋夾。有不沾塗層的平底鍋很好用，如果你喜歡在野外烘培，平底鍋的鍋壁必須厚一點，傳熱才均勻，不至於烤焦。帶上可以蓋湯鍋也可以蓋平底鍋的鍋蓋，一個就夠了。

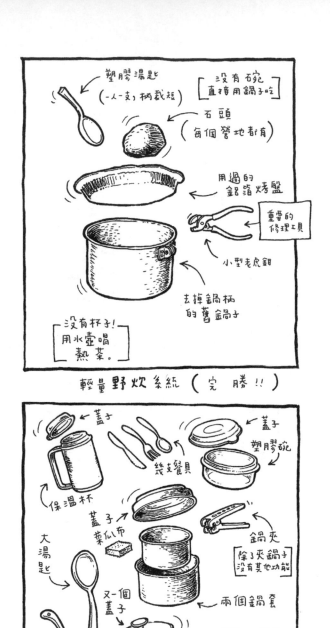

輕量野炊系統（完 勝!!）

沈重的炊煮系統（過度齊全!）

爐頭
Stoves

往野外走的人這麼多，現在用柴火煮飯已經退潮流了，這樣很好：燒火對土地的衝擊太大了。換句話說，爐頭現在是戶外的必要裝備。

丁烷、白汽油、頂板式爐頭（PLATE BURNER）與多出孔式爐頭（PORT BURNER），這都是些什麼？嗯，讓我試著解釋。使用丁烷、丙烷或瓦斯罐的爐具，燃料在常溫下會自然揮發，所以一打開開關，就可以點燃。使用白汽油等液態燃料，則需要先氣化或說預熱，燃料才能完全燃燒。這個步驟比較麻煩，也比較耗時，但是氣化爐的溫度較高，燃料也比較便宜，更不用每次購買新的瓦斯罐。此外，氣化爐在低溫中依然好用，瓦斯爐則不然。也就是，氣化爐可能更適合登山。如果不在寒冷的地方露營，行程一般只有二到三天，就可以選擇操作簡單的瓦斯爐。

瓦斯爐

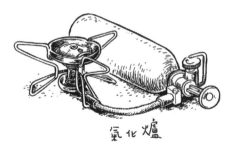

氣化爐

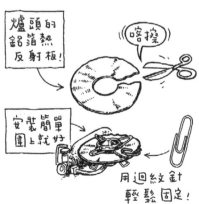

爐頭的鋁箔熱反射板！

嗒擦

安裝簡單圍上就好

用迴紋針輕鬆固定！

採用頂板式設計的爐頭，如 MSR 的 XGK，燃燒的溫度極高，但是很吵。那聲音令某些人安心，但也會讓人很難聊天。多出孔式爐頭安靜多了，像是 COLEMAN 的 PEAK 1，雖然把水煮沸要多花些時間，但是為了少聽到噴射機起飛的聲音，犧牲個幾秒鐘應該沒關係。

選擇爐頭也要考慮是否容易修，誰都受不了只是想喝杯熱飲，卻得把爐頭拆開。所以爐頭的零件愈少，我愈喜歡。在這裡我要違背原則告訴你，我最喜歡的爐頭是 MSR WHISPERLITE，設計簡單、體積小、輕量、可靠。當然它也有缺點，但誰沒有缺點？很多人批評 MSR WHISPERLITE 不容易調整火力，而我說，要小火，就少打幾下氣。當然市面上的爐頭選項很多，最好花些時間找到最適合自己的。

遮蔽	登山健行者用兩類基本的方法遮風避雨：帳篷或天幕。這兩類都有無窮變化，各有優缺點。你首先要做的，就是決定要用哪一類。
Shelters	

天幕 |

天幕的主要優勢是便宜、輕量。在這兩點上，天幕沒有敵手。架設天幕需要多點技巧，但架得好可以和帳篷一樣乾燥舒適。事實上，天幕可以讓更多空氣對流，也許比睡帳篷更乾燥。天幕因此有另一個優勢：在天幕下炊煮既簡單也更安全，不用擔心一氧化碳中毒，不用擔心鍋子在帳篷裡翻倒，水濺得到處都是，也不用擔心帳篷著火。當然在熊的國度，廚房必須遠離睡

覺的地方，這些優點就都沒了。在灰熊很多的地方，使用帳篷比較好，有了帳篷的遮蔽，你比較不像可口的下一餐，也沒有威脅性。天幕也不能抵擋蚊蟲，如果要去的地方有很多爬著飛著的小蟲子，帶上蚊帳才能保持精神正常。

市面上可以選擇的天幕太多了，你可以在樹間搭上一塊尼龍布，就有了 A 字型的棲身之地。你也可以使用金字塔形的天幕，比較能擋風。我熱愛天幕的簡單、便宜及輕量。

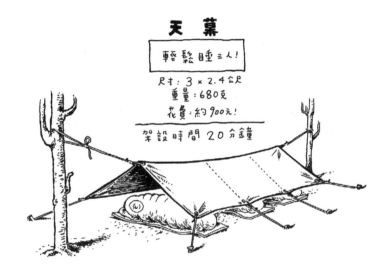

天 幕

輕鬆睡三人！

尺寸：3 x 2.4公尺
重量：680克
花費：約900元！

架設時間 20 分鐘

帳篷 |

需要阻隔戶外環境時，帳篷就很好用了。你要躲開的也許是蟲子，也許是沙、風，或沒完沒了的雨，不管是什麼，帳篷提供密閉的庇護，阻隔環境的侵害。在沒有樹的地方紮營，帳篷的優勢就出來了：搭建帳篷不需要樹木，擋風的效果也比多數天幕來得好。

盡量買設計簡單、容易搭建的帳篷。如果你搭帳篷的速度比解

魔術方塊還慢，換一頂。帳篷有各種設計和形狀，差異很大。營柱愈多，帳篷愈重，搭起來也許更費工。前庭可以用來放裝備，但也代表更多重量，也可能不好進出。便宜的拉鍊容易壞，便宜的帳篷也是。

有的帳篷可以「自立」，也就是不需要營釘和營繩就可以自行站立。當然如果不希望帳篷被吹走，還是得打上營釘。有的帳篷需要營釘才能完全立起。我兩類都用過，覺得沒有哪一類比較好或差，就只是不一樣。

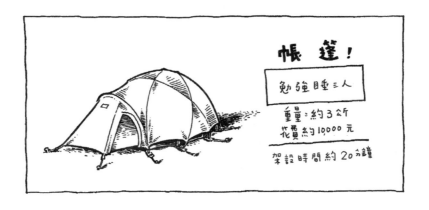

帳篷！

勉強睡三人

重量：約3公斤
花費約10,000元

架設時間約20分鐘

單層帳很輕，也容易架設，但比較貴，也不像雙層帳容易維持乾燥。單層帳用類似 GORE-TEX 的防水透氣材料來保持通氣性，表現最佳的地方是雪地，不過，我也曾在多雨的地方使用過單層帳。雙層帳是為通風而設計，內部比較不會有水汽凝結。雙層帳的內帳使用非常透氣的尼龍，營杆穿過套子或用吊鉤掛起內帳，外面覆上防雨外帳，也就是第二層。防雨外帳和內帳間有空間讓空氣流動，減少水汽凝結。

我是吊鉤帳篷的愛用者（內帳用吊鉤掛在營柱上，而不是將營柱穿過內帳上的套子），但是穿套式的帳篷比較多。不管選擇

a. 至少繞4次

b. 活的半結

c. 扣住

推動繩結來收緊

緊繩結

什麼帳篷，購買容易搭設、空間足夠，而且可以在暴風雨中屹立不倒的帳篷。外層的防雨帳必須能夠拉到接近地面，並且緊實伏貼。鬆垮的外帳會在風中拍打、在雨中坍塌。尼龍吸水會延展，外帳的鬆緊度若能調整是最好不過。最後，選有高品質拉鍊的帳篷，不然還不如用天幕。

在帳篷內牽上傘繩，可以儲物
也可以晾臭襪子

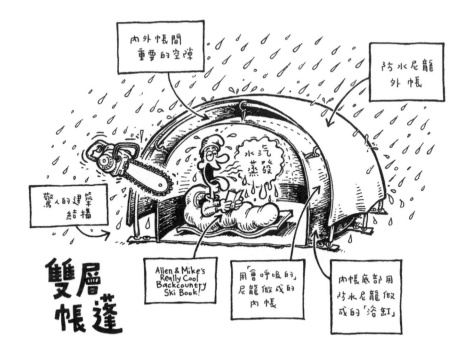

內外帳間
重要的空隙

防水尼龍
外帳

水汽
蒸發

驚人的建築
結構

**雙層
帳蓬**

Allen & Mike's
Really Cool
Backcountry
Ski Book!

用「會呼吸的」
尼龍做成的
內帳

內帳底部用
防水尼龍做
成的「浴缸」

修補包 Repair Kits

　　沒帶上修補工具的時候，裝備偏偏就會壞，所以還是帶上修補包吧。我對重量斤斤計較，修補包中只放了必要工具。

　　又大又重的修補包是最糟的，沒有人會想帶。最有用的東西都可以一物多用，像布膠帶可以當繃帶，也可以修補破損的裝備。牙線可以當縫衣線，也可以預防牙齦炎。對於喜歡修復戶外裝備的讀者，我推薦安妮・格徹爾（ANNIE GETCHELL）的《戶外必備裝備手冊》（ESSENTIAL OUTDOOR GEAR MANUAL）。修補包要根據裝備、行程類型及目的地的偏遠程度來準備。有時候需要帶的東西很多，有時候膠帶就夠了。

如果使用充氣睡墊，至少要帶上簡單的修理材料！

噢！咿！

噗咻！

大力膠帶勉強可以封住破洞（不夠緊密）

修理時打開充氣的開關

修補包的建議物件

大力膠帶、針線、錐子或縫紉錐子、拉鍊拉頭、背包插扣、背帶調節扣、繩鎖、修補貼布、傘繩、強力膠、小刀／剪刀／鉗子、營柱維修配件、金屬線等等……

帶上額外的爐頭零件，幫浦也多帶一個，學會爐頭的拆卸和修復。如果背包靠許多小零件維持基本功能，比如小帶扣等，那些小零件也得多帶些。

裝備維護
Care of Equipment

沒有什麼東西是永遠不壞的，但只要適當維護，有些東西可以用很久。唉，如果不是在機場遭竊，我還在用高中時購買的裝備哩。為什麼要照顧裝備，我馬上可以給你三個理由：一、買新裝備很花錢，也許不是每個人都像我一樣小氣，但是沒有人喜歡隨便花錢吧（我是這麼想的！）。

二、在野外，有什麼就只能用什麼。你沒辦法輕鬆走到戶外用品店去買新湯匙，或是換掉被松鼠咬壞的背包肩帶。如果不好

好照顧，裝備壞了就沒得用了。很久以前我爬吉力馬札羅山時弄壞了燃料罐，結果不但要改變計畫，還得把柴火扛到將近五千公尺的高度，這些教訓可不是輕鬆學來的。

三、如果因為輕忽保養或不小心而在戶外失去裝備，就太沒格調了。把垃圾或心愛的睡墊丟在大自然，都是不可原諒的。在心裡想著終於遠離文明，卻同時在森林裡發現前人丟下的舊襪子（尤其還不是自己的尺寸），同樣令人欲哭無淚。記住每件裝備的位置，壞了好好修，那麼在需要的時候，裝備才會照顧你。

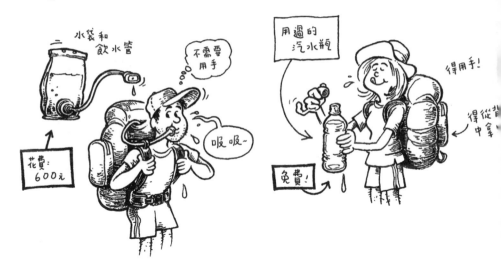

最後但是同樣重要的
Last But Not Least

我們沒有辦法為你一一講解每種旅程中的每項裝備。也許有人希望我們指定野外最好用的牙刷，但有些事情還是得自己決定。附錄 C 列出一般行程的必要裝備，繼續讀下去，我們也還會提到其他

裝備。記得，裝備帶得愈多，背包愈重。每個人都有自認為必要的心愛裝備，麥可和我帶的也不盡相同。所以，找出適合自己的裝備，好好打包吧。

你還是得用水壺或杯子
去把水袋裝滿。

行進技巧

當我還是身高不到一百公分的孩子時，我心中所想的健行可不包括大量走路。在步道上，哥哥和我總是奮力往下衝（或往上跑）到目的地，跑不動時，就坐下歇一陣，再繼續衝刺。還好我的父母有先見之明，帶我們去的步道都有明確的終點，要不

然誰知道我們現在會流落何方？長大後，這個暴衝習慣也沒改掉，總在認定目的地後想辦法盡快抵達。問題是，一抵達目的地我也累垮了，甚至擠不出力氣搭帳篷。我的時速在一開始可能是 8 公里，一天接近終了時下降到 1.5 公里以下。行程結束後，腳上的水泡比皮膚還多，還好膝蓋、腳掌和背部撐過早期的摧殘（不完全啦），這些經驗教會我如何節省體力，並減少對身體的傷害。本章旨在分享這些年來學到的智慧，幫助你成為更有效率、更健康、更成功的野外旅人。

雙腳
Feet

雙腳在野外是（僅次於大腦）最重要的資源，當然得好好照顧。出發前，仔細檢查並記住雙腳的模樣，每天健行後再檢查時才有基準比較。出發前也要記得修剪腳趾甲，我的腳趾頭就曾經因為腳趾甲太長而發疼。平平地修齊就好（兩端不要修圓），以避免腳趾甲往內長。

抵達營地準備換穿營地鞋的時候，先花兩分鐘檢查雙腳。雙腳擦乾，腳趾間的足垢清乾淨，按摩按摩（記得，雙腳是最好的朋友），看看有沒有長水泡，或是哪裡特別痠痛。我也會檢查微血管：捏住腳趾頭，放開後看看變白的腳趾

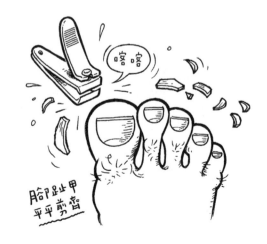

腳部趾甲平平剪齊

甲多久才恢復粉紅色，正常情況下不會超過兩秒，否則就表示血液循環不好。如果雙腳一整天都又溼又冷，接下來的時間包括睡覺都得保持溫暖乾燥。長時間的潮溼或寒冷會讓雙腳變成浸泡足（也稱戰壕足），微血管出現滲漏，神經因缺乏血液循環而受到損害。這會同時造成短期及長期的虛弱，因此，經過一天寒冷潮溼的健行後，一定要確保雙腳溫暖乾燥。

如果天氣炎熱，走完一天後將雙腳泡在山泉裡，既舒服又可以清潔雙足。不過赤足行走時務必當心，腳上的小小傷口要很久才會好，還有可能感染。要把照顧雙腳放在第一優先。

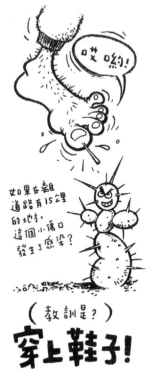

穿上登山鞋時，檢查襪子是否有皺摺，這些地方是摩擦點，也是水泡的溫床。乾淨的襪子對雙腳的健康相當重要。鞋子裡若進了沙、土、松針等，走起來就像砂紙在磨。如果行程相當長，不太可能每天都有乾淨襪子，此時穿上綁腿可以避免襪子進沙，多少保持襪子乾淨。長時間的行程，我會在換上乾淨襪子後清洗髒兮兮的襪子，以備之後替換。

鞋帶綁實，但不要太緊。我看過有人死力拉緊鞋帶，不但腳掌因為鞋子太緊而長出水泡，手指也因為用力拉鞋帶而長了水泡。鞋子鬆緊度與水泡的關聯，還沒有走路方式與水泡的關聯來得大（見下文「健行技巧」）。沒綁鞋帶，容易掉鞋子或扭傷腳踝，卻不容易長水泡──鬆垮的登山鞋沒有足夠的局部摩擦。鞋帶

的目的是支撐足踝，只有在下陡坡的時候才需要綁緊，這樣腳趾才不容易下滑撞上鞋頭。有件事很重要：上陡坡時，如果感到腳上有熱點，就稍微把鞋帶放鬆，讓足跟多些空間提起來。

熱點和水泡 |

懂得預防並照顧水泡異常重要。水泡的成因是雙腳因為壓力而跟登山鞋反覆摩擦，因此，你需要選擇合腳的登山鞋。摩擦生熱，所以一開始你會感覺到「熱點」。這時應該馬上停下來，在水泡出現前處理問題。花時間處理熱點絕對值得，否則熱點很快就會變成水泡，這樣你還是得停下來，除非你真的願意忍痛行進。

處理熱點有時只需拉平襪子上的皺摺，有時則需要放鬆鞋帶，最麻煩的情況也只需要 MOLESKIN 或膠布。如果熱點沒有消散，或你發現了水泡，處理起來就稍微麻煩些。首先，用水、肥皂、殺菌液來清潔長水泡的地方，然後用消毒過的刀刃或鋒利物（用火烤一下或用殺菌液清潔）在水泡底部劃道小開口，讓水泡流乾，這樣才不用擔心水泡在鞋內突然破掉（除非水泡真的很小，不然一定會破掉）。別動水泡上的那層皮。如果拖太久，水泡那層皮破了，還被磨開或磨掉，就必須當作軟組織受傷來處理，用水和肥皂好好清潔。

接下來必須設法減輕造成熱點的壓力或摩擦。方式有很多，適合別人的方式可能不適合你，所以請用實驗來找出對你最有效的方式。我最喜歡用 MOLESKIN 貼布，在毛毛的那一面及水泡上都抹一層利膚軟膏或類似的抗菌軟膏。放手多抹些，才能製造潤滑的接觸面，減少摩擦。把貼布毛看的那一面覆蓋在水泡上，用膠帶固定。記住，膠帶要平整，別貼出皺摺，不然等於是創造新的水泡溫床。

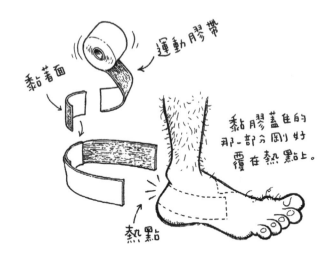

黏著面

運動膠帶

黏膠蓋住的
那一部分剛好
覆在熱點上。

熱點

最流行的方式是將較厚的 MOLEFOAM 貼布或泡綿剪成甜甜圈狀，覆蓋在水泡上。甜甜圈的洞要比水泡稍微大一點，這樣就能把水泡外圍墊高，水泡因此不再受到摩擦。用利膚軟膏或 SECOND SKIN 填滿甜甜圈洞，再用膠布固定，就可以上路了。穿襪子時不要用拉的，把襪子往下捲，套上腳尖再往後滾，才不會不小心扯掉膠布。

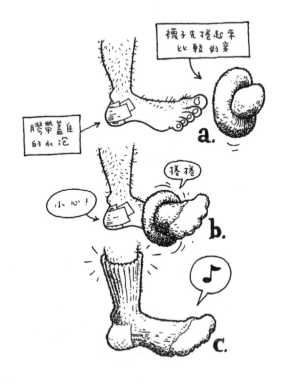

襪子先捲起來
比較好穿

膠帶蓋住
的水泡

a.

小心！

捲捲

b.

♪

c.

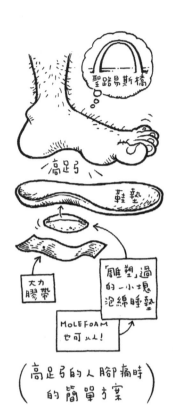

如果腳上的那一個點還是感受到鞋子的壓迫，檢查鞋子是否有彎摺或內部有沒有異物。如果有，把彎摺揉平，或鞋子脫下來敲一敲，看看能不能軟化那道摺。腳上若有骨刺或骨隆凸，也容易長水泡，可以貼上甜甜圈貼布預防。

另一個麻煩的地方是足弓，那裡很難用貼布處理。扁平足的問題似乎最多。我建議把鞋墊拿出來，看看會不會改善。如果足弓很高，把泡綿剪成杏仁果狀貼在腳下試試。有時問題是從鹽疹（SALT RASH）開始的，記得保持雙腳的清潔和乾燥。

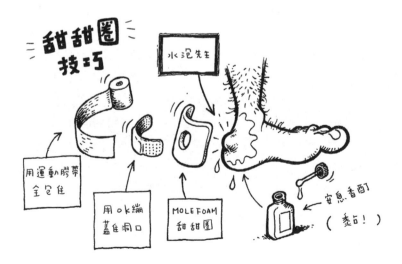

記得更換水泡貼布，這樣這些部位才有時間乾燥，也可以好好清潔，以免引發感染。最理想的情況是每天更換，如果沒有足夠的貼布，貼布也沒有脫落，看起來又乾淨，兩三天換一次也可以。休息日不用穿著登山鞋，我也會更換貼布。如果水泡很痛，檢查原因，並解決問題。

健行技巧
Hiking Techniques

我以前每次健行都會長水泡，一直找不出原因，只記得沿著步道往前衝之後，足跟一定會出現熱點。直到我學會走路時整個腳掌同時著地，才解決了這個問題。穿著硬梆梆的登山鞋健行時，不能像平常逛街那樣走。你必須盡力讓整個腳掌同時著地，提腳時也整個腳掌同時離開地面。避免像平常那樣腳跟先著地，然後腳掌往前滾，腳趾頭著地再提腳。用全腳掌走法，雙腳在鞋內的移動減少，可以降低摩擦、預防水泡。踏出前想一想，下一步要落在哪兒、怎麼落？這樣能預防水泡，也減低拐到腳、扭傷足踝的風險。全腳掌走法很難跨大步，必須走得慢些，但換來健康的雙腳，這個代價並不高。

用能維持一整天的舒服步調。一開始衝太快，也許不到三小時就得每百公尺休息一次。能夠一直走下去的步調，才是理想的步調。用時間的觀點來看，試著維持穩定的步調，最好每隔一小時才休息5-10分鐘。一次走至少一小時可以保持身體溫暖，也容易培養行走的節奏。短暫的休息足夠吃喝點東西，但是肌肉不至於冷卻僵硬到難以再度動起來。健行的經驗多了，就會培養出適合自己節奏的系統。我不再像以往那樣以一小時8公里的速度疾行，而喜歡穩穩地走，一天只休息幾次或完全不休息。行進間應該要能夠從容地跟夥伴聊天，不會氣喘吁吁。

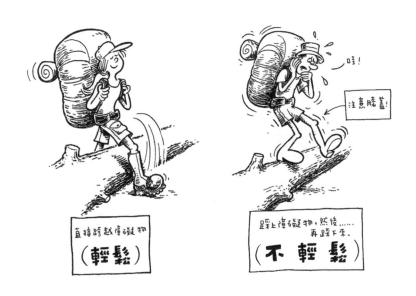

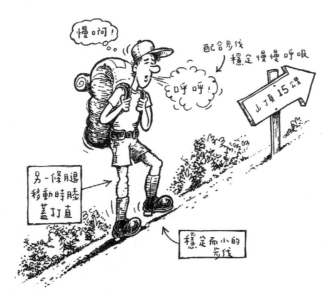

節省體力是保持高效率步調的訣竅，遇到岩石或倒地的樹幹時，養成跨過去或繞過去的習慣，不要踩上去再走下來。這樣不但能減輕膝蓋負擔，也節省體力。

觀察呼吸的頻率，如果上氣不接下氣，速度就太快了。放慢腳步，維持能輕鬆呼吸並持續行進的速度。如果真的不行，試著一步一呼吸，一步一呼吸……如果還是很費力，採取每走一步呼吸幾次的節奏。緩慢但穩健的節奏比短程衝刺然後大口喘氣好，因為喘氣代表肌肉正努力從缺氧中復原。

若是有人同行，要找出所有人都能舒服健行的節奏，確保整支隊伍走在一起，沒有人落單自求多福。抵達目的地並不代表一天結束了，必須還有體力紮營或處理意外狀況。別在路上花掉所有能量，保留一些體力。

爬坡時可使用休息步。一腳踏上後把腿伸直，讓體重落在該腿的腿骨上。呼吸一兩次，踏出另一腳，腿打直，肌肉稍作歇息。步伐要慢、流暢、穩定。節奏是增進行進效率的關鍵。

我不太喜歡登山杖，但登山杖相當流行，也的確能減輕膝蓋負擔，尤其是在下坡路段。不過別太依賴登山杖，那只是工具，可增進平衡，但不能提供平衡。

休息
Rest Breaks

如同上文所說，行進間的休息不要太久。5-10 分鐘就足以讓肌肉休息（記得卸下背包），喝點水，吃點零食，欣賞風景。

每次休息都補充水和食物，維持身體的水分和能量供給，行進會消耗大量卡路里，這點相當重要。

另一種休息是我所謂的「看圖休息」，也就是短短停一下，看看地圖，確認自己和夥伴的位置。這類休息最多不過一兩分鐘，所以我不會卸下背包，如果附近有大石塊，也許我會把背包靠上去。揹著背包站很消耗體力，如果需要多些時間看地圖，就卸下背包。

如果當天的行程很長，我喜歡有午餐時間。這段休息時間比較長（20 分鐘到 1 小時），可以好好補充能量，甩掉疲勞，沈浸在野外的風光裡。最好能事先規劃在視野良好的地方享用午餐。午餐後，也許要好一會兒身體才能再度熱起來，但對我來說很值得。該怎麼休息並沒有明確的規則，你需要找出適合自己的方式。記得休息會積少成多，休息太多次會延遲抵達營地的時間。

一天一般該喝 3-4 公升的水，這數字會依所在地和從事的活動而異。在炎熱的沙漠，喝水量估計要加倍；在營地的休息日，喝水量會減少。透過尿液可以判斷水分攝取是否足夠。尿液色淺且豐沛是好現象，尿液呈深黃色表示缺水（不過有些維他命會加深尿液的顏色）。如果感覺口渴，表示至少缺 1 公升的水，還可能已經損失了 22% 的耐力。頭痛也是缺水的徵象，代表要盡速補充水分。最好不時補充少量的水，不要一口氣喝下 1 公升。這樣身體才有時間吸收水分，所以行進間隨時補充水分才這麼重要。

背包上肩
Packs

背包上肩本身就是工程一件（又多了個輕量化的理由），在這提供一些訣竅。請朋友幫忙最簡單（需要幫忙時別害羞）。如果喜歡自己來的成就感，以下是幾種方式。

背打直，抓著提環或肩帶（如果是外支架式，就抓著支架），把背包提起放在膝上，一隻手穿過肩帶，把背包挪到背上，另一手穿過另一條肩帶。把背包弄到膝上也有另一種方法：把背包翻倒，讓背包底部靠在膝上，背包頂部則在地上，然後彎下

腰抓住背包提環，背打直往後傾，把背包直直拉到彎曲的膝蓋上，就可以用前述步驟揹上背包。最後，可以把背包放在和臀部等高的石頭或樹幹上，然後把手臂穿過肩帶即可。這也是卸下背包或是揹著背包短暫休息的好法子。

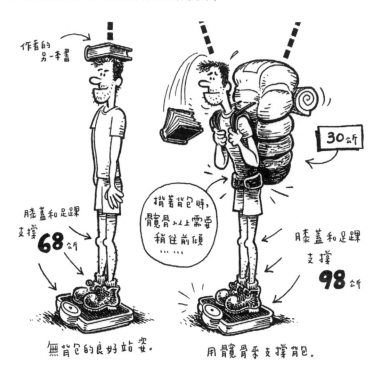

作者的另一本書

膝蓋和足踝支撐 **68**公斤

揹著背包時，髖骨以上需要稍往前傾……

30公斤

膝蓋和足踝支撐 **98**公斤

無背包的良好站姿。

用髖骨來支撐背包。

卸下背包時，可以把背包上肩的步驟倒過來。有些人喜歡讓背包直接摔落，但這樣對裝備不太好。卸背包花不了什麼力氣：把手臂從肩帶抽出來，再把背包轉放到膝蓋上，把另一隻手臂抽出來，慢慢把背包放在地上。這麼做，背包及背包中的裝備都能用更久。

背包上肩後，需要做些調整。首先，腰帶拉實，用髖部而不是雙肩來承受重量，腰帶應該包在髖骨上（髖骨是雙手放在身體兩側休息時可以摸到的骨頭），然後把腰帶拉緊。新手一般腰

帶都拉得不夠緊，別擔心拉太緊，要是雙腿麻麻的，鬆開點就是了。接下來，調緊肩帶。現在的背包可以調整的帶子太多了，基本上這些帶子全都要拉實。我也會在行進間調整這些帶子，這條放鬆些，那條拉緊些，尋找最理想的狀態，或改變身體承受重量的方式，給不同的肌肉休息的機會。背包若夠舒服，肌肉揹了一整天是會疲勞，但不會痛。如果會痛，你可能需要再依體型調整背包。如果可以，找懂得調整背包的人幫忙。

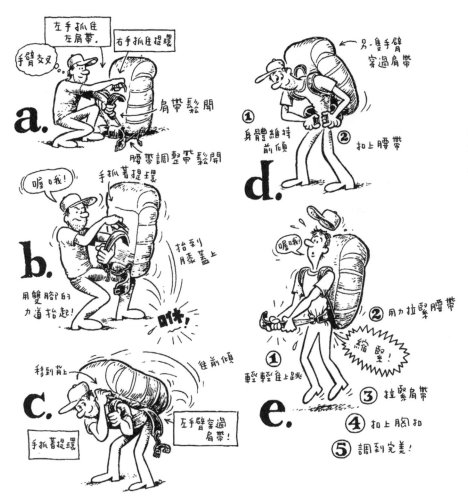

背包靠在膝上

舉起

完成第一步驟的另一種試

啊呀呀！

放輕鬆

別怕 **找人幫你** 上背包！

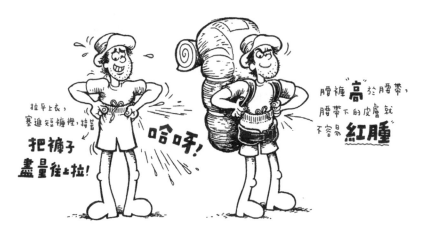

拉平上衣，塞進短褲裡，接著

把褲子盡量往上拉！

哈呀！

腰褲 "高" 於腰帶，腰帶下的皮膚就不容易 **紅腫**

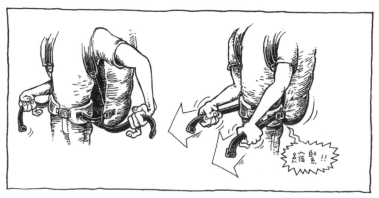

縮緊！！

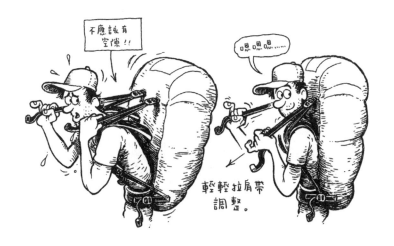

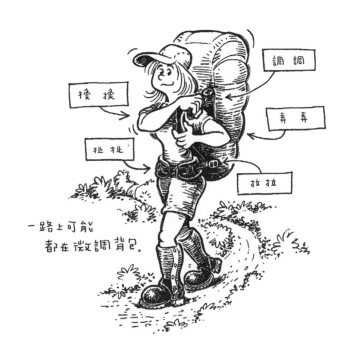

胸扣唯一的功能是避免肩帶滑落。

冷熱調節
Thermo-Regulatiob

行進時控制體溫有時很簡單，有時卻很難。這一刻也許熱得滿頭大汗，下一刻就又濕又冷。隨時維持適當的體溫大概是不可能的任務，但經驗愈多，根據天候來調整衣著的效率也會提高。在戶外，我們藉著加減衣物來維持舒適的體溫。

溫暖晴朗的天氣最好處理，不管在營地、休息點還是行進間，T恤加短褲就夠舒服了。氣溫低一些，天氣多變一些，要達成任務當然就困難些。

在寒冷的早晨出發時，若身上是在營地穿的所有衣物，不到10分鐘就會過熱。把營地穿的衣服收起來，出發前覺得有點冷沒關係，走一走就會很快熱起來。一樣的道理，在冷天停下來休息時，不要等，馬上多套一件，這樣才能保住行進時產生的熱能。如果等到感覺冷才加衣服，就必須重新製造熱能，而這會消耗身體的能量。能夠防範未然，你就成功了一半。

在雨中健行的挑戰最大，究竟是要被雨淋濕，還是要被雨衣悶住的水汽浸溼？我很會流汗，所以儘量不穿雨衣。如果只是小雨，我寧願只穿輕量尼龍風衣來擋雨。我發現風衣就能擋住夠多的雨，讓我保持乾燥。如果雨時下時停，我也會只穿風衣，因為行進間的熱量就夠我在雨停的時候烘乾衣服。如果雨下個不停，真的會淋溼，我才會穿上雨衣。雖然汗水會讓衣物稍微潮濕，但總比被雨淋得溼透來得好。不太會流汗的人可以在各種狀況中穿著雨衣。

有條黃金經驗法則是，又溼又暖比又溼又冷來得好。所以如果雨讓你愈來愈冷，就穿上雨衣。如果需要多加件衣服，就多加件衣服。

炎熱的健行日
可以把帽子泡到水裡。

留意步道上的其他人。休息時不要停在步道中央,移到旁邊,讓別人可以通過。休息時間若較長,比如說吃午餐或處理水泡,我會找個其他人看不到的地方,路過的人根本不會知道我在那裡,彼此都能享受來野外尋求的清淨。

如果遇到馬或其他動物,移到一旁讓牠們通過。馬伕會希望你站在較低的那一側,這樣萬一馬兒受到驚嚇,就會往上坡跑,而不是往下坡衝去,讓馬伕難以控制。馬隊迎面走來時,最好和馬伕打招呼,讓馬知道你也是人類,這樣馬伕會輕鬆些。

走在步道上，就沿著步道走。不要為了避開泥濘或積水而走到步道外，這樣會讓步道愈來愈寬，甚至開出另一條平行步道。我就在一些地方看過多達十條的平行步道，就只是因為健行者不想弄髒登山鞋。登山鞋本來就是拿來弄髒的！

沙漠地區的微生物群及隱生物土壤非常脆弱，一定要密切注意步道的位置。這些土壤要相當久的時間才能形成，但又很容易受到破壞，請一定要走在步道上。乾枯的河床或岩面沒有步道可走，這時如果需要跨越小塊土壤區，請踮起腳尖，並且踩在前人的足印上。

在沒有規劃步道且生態較脆弱的地區健行時，比如說高山草原或北極苔原，別只是盯著夥伴的屁股。好好享受周圍的景色。散開來走，一來風景更優美，二來也不會因為踩著前人的腳印而製造出不必要的步道。這裡的植物雖然能夠自行復原，但是受到反覆踐踏還是會死去，而踩壞的地方要好多年甚至好幾世紀才能恢復原狀。溼地更是脆弱。如果在植物生長的地方紮營，營帳也要散開，最好每天都換營地。

岩石
(而了踩的表面)

高山草原
(脆弱的表面)

野生動物
Wildlife

我指的可不是在湖泊對岸紮營的那群吵鬧的人，而是在野外生活一輩子的動物。牠們的生活並不容易，請善待牠們。此外，若牠們適應了人類，我們也很困擾。松鼠之所以跟我們要食物，是因為之前的遊客漫不經心地把食物弄得滿地都是。更可惡的是，他們可能是刻意餵野生動物。希望他們沒有連熊也一起餵。

看到野生動物時，請靜心欣賞，但不要為了拍照片而打擾牠們。動物不管是大是小，就只求在自然界生存下去，請給予牠們應有的空間。

餵我！

請勿餵食
野生動物

地圖
Maps

想要在野外自由行走，懂得看地圖相當重要。精通地圖的唯一途徑，就是經常研究周遭的地形，拿地形來和地圖比較。看看地圖是怎麼描述你將碰上的地形，事先在腦海中想像，這樣你才有大致的概念，然後在行進間跟真正看到的地形做比較。從預期與真實的差異中，修正自己對地圖的解讀。

對美國戶外人最有用的地圖是美國地質調查局（USGS）製作的地形圖，或稱正方形地形圖。USGS 地圖有各種比例，不過最詳盡的是 7.5 分地圖方格（即 1:24,000）（地圖的取得，可參考〈行程計畫〉一章）。地形圖是用二維的方式呈現三維的世界。根據地圖底部的比例尺，可以知道地圖上的一公分是地球上的多少公里。而第三維，也就是垂直高度，則用棕色的等高線來表示。

比例尺

地圖有各式各樣比例。1:24,000 表示地圖上 1 公分等於地面上 24,000 公分。1:250,000 表示地圖上 1 公分等於地面上 250,000 公分。250,000 相當大啊。這個數字愈大，地圖上的資訊就愈簡略。

地圖上通常也有比例尺，顯示地面上的 1 公里在地圖上有多長，你可以用這個來查出要走的公里數：拿一條線，順著地圖上你計畫要走的路徑擺放，標注好絲線的起點跟終點，然後拿起來拉直放在比例尺上，就可以算出來了。[1]

註 1　在台灣，常用的地圖是 1/25,000 的方格座標地圖，每個方格的分隔線都是 1 公里。譯註

地球分區 |

身為人類，我們喜歡畫線把事物隔開。以地球為例，我們以經度、緯度來劃分。經線為南北向，往英國格林威治的兩側給定度數。度數從 0 開始，分別由格林威治的東、西側遞增至 180 度（位於蘇聯的極東邊）。緯線以東西向圍繞地球，度數則從 0 度的赤道往南北兩極遞增到 90 度。度數進一步細分為分（60'）與秒（60"）。一張 7.5 分的地圖代表 7 分 30 秒的緯度跨距，在較低緯度地區也代表 7.5 分的經度跨距，但更往北（例如阿拉斯加北部）走，USGS 的等高線圖上東西向的經度數目會隨之增加，這是因為經線在兩極附近會收斂得比較靠近，如果 USGS 不納入更多經度，這些極北地區的地圖看起來就會非常細長。

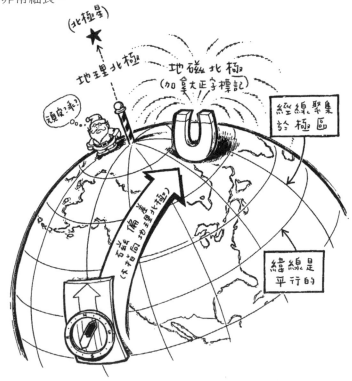

你可以在地圖的四個角落看到經度和緯度。

USGS 的地圖含括了非常多的資訊，但是並不是所有資訊對戶外活動者都有用。我的目標在於讓你了解應該從哪些資訊開始入門，如果你還想了解其他資訊，USGS 也有一本解釋所有資訊的小冊子。

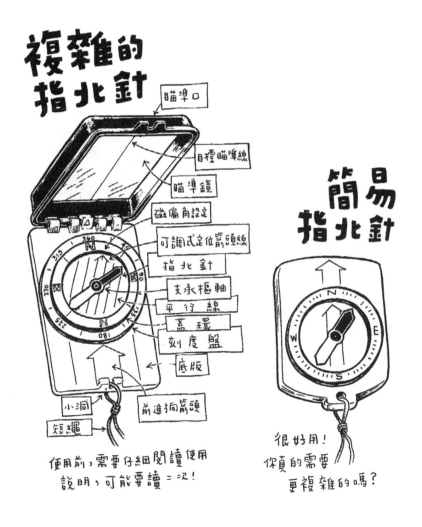

顏色 |

等高線地圖上的所有顏色都代表了不同的意義，其中大多數可以用來定位導航。綠色代表森林地區，但並不是任何有樹的地區，必須要濃密到足以隱藏一排軍人，或大約每 0.4 公頃能躲 40 人。樹木稀疏的地區在地圖上可能不會呈現綠色。白色是所有非森林地區，包含草地、巨礫區、皆伐區、凍土帶等。藍色代表水，指湖泊到部分季節性有水的間歇河（以藍色虛線表示）。沼澤區有雜亂的小藍點代表沼澤植物。冰河與萬年雪（仍然是水）則以藍色虛線為界，而內部以藍色等高線表示。黑色代表人造物，如道路、步道或是建築物。紅色也代表人造地標，通常是指比較顯眼的物體，如高速公路，或勘測線（肉眼看不見）之類的。

最後，紫色表示完成了空中勘測，但尚未實地確認的調整與更正。

顏色可以幫助你判斷自己在地圖上的位置。如果你計劃走步道，地圖上顯示步道會經過三條溪流、出森林、然後進入草地，那麼這些都是可以用來定出自己位置的地貌。經過溪流時數一下數量，快速看一下地圖，看溪流之間的距離以及下一條溪流有多遠，算一下從 A 地貌走到 B 地貌花了多久時間。注意這類細節可以幫助你成為更好的地圖閱讀者。很簡單，不是嗎？

一定要注意地圖上的日期，那會標示在地圖右下角圖名的下方（所有 USGS 地圖都有圖名，通常跟地圖上顯著的地貌有關）。有些地圖甚至比我還要老。知道地圖的年齡是值得的，因為地貌就跟你我一樣，也會隨著時間而變。三十年前的人造林現在可能是光禿一片，反之亦然。森林大火之後的地方也會產生相同的情況。馬路跟步道可能已經年久失修，或蓋了新的，我甚至看過一條從湖泊流出來的河流已經改變河道，跟地圖上的不一樣。所以要注意地圖的年齡。

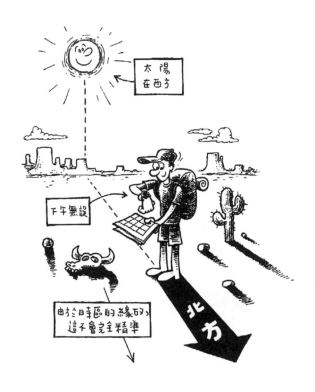

太陽在西方

下午無誤

由於時區的緣故，這不會完全精準

北方

地圖歸北

地圖歸北是個好習慣。地圖歸北指的是將地圖的上方（代表北
方）朝向實際的北方。有幾個方法可以做到，我個人偏好使用
當地的地形，因為這會迫使我觀察眼前及地圖上的地貌。挑一
個地貌，例如一座你認識的山，接著轉動整張地圖，直到地圖
對齊你周遭的景物。如果那座山在你的東邊，地圖的東邊就應
該要朝向那座山，然後再次確認，如果地圖顯示你後方有條溪
流，你轉過頭就該看到。

你也可以利用太陽。太陽上升時，地圖東邊朝向太陽；太陽下
降時，地圖西邊朝向太陽。這樣一來，指北針就能輕易找出北
方。

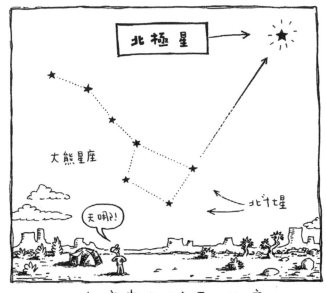

在夜空中找到北方

等高線|

學習地圖判讀時，最有用也最令人困惑的就屬等高線。有空間感會有幫助，但不是所有人都有這樣的天賦。最有幫助的作法是不斷判讀地圖，並比對實際地貌與地圖是否相符。就像之前所提，等高線讓我們得以用二維方式（即平面地圖）呈現三維空間（垂直高度）。請參考插畫。

看等高線圖的底部，在比例尺的下方，你會看到等高線的間距。一般 7.5 分的等高線間距是 6、12 與 24 公尺，一張間距 12 公尺的地圖，表示兩條等高線的垂直落差是 12 公尺。兩條線相隔越遠，代表實際地形越平緩；越靠近，代表實際地形越陡峭。擠在一起代表懸崖或懸岩。你會注意到有些等高線比其他

的更黑，確切來說是每五條有一條，這些比較黑的線稱為「計曲線」，線上會有海拔高度的標示。

等高線可以用來告訴你，你的路線何時上坡、何時下坡、何時腰繞。等高線也用來標示山脈、山丘、水道、稜線等地貌，這些都可以用來幫助你定位。花時間判讀等高線，可以讓你指出自己的位置，也讓你有信心走到沒有步道的地區。事實上，知道如何判讀地形圖上的等高線，是你能夠學習的地圖技術中最重要的一件事。

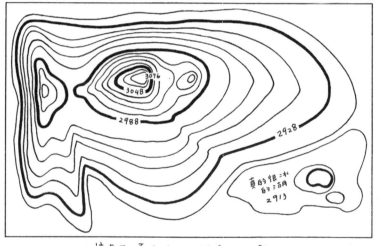

這是下一頁的小爪機看到的「景象」

研讀地圖，花時間細看並找出那些小棕線代表什麼。有全圓的地方代表丘頂或山頂。某些地方在地圖上會畫出 V 形或 U 形，如果 V 指向海拔比較低的地方，就代表稜線；如果指向比較高的地方，就代表河道或山谷。水道地形常會有溪流的標示。等高線圈圈內有交叉陰影的代表凹地地形。

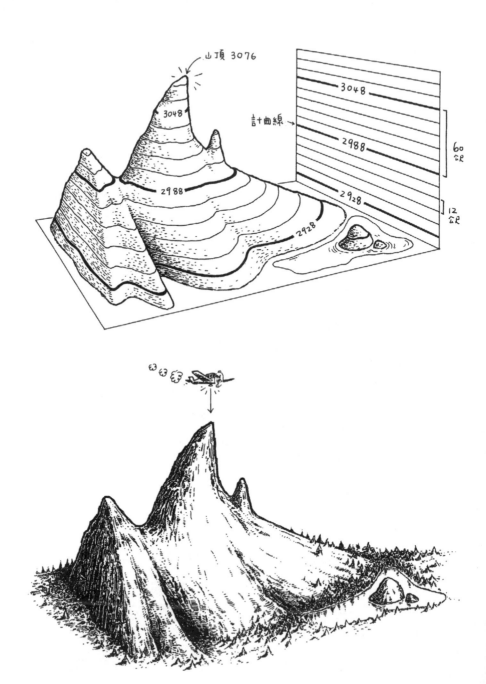

山頂 3076

3048

計曲線 →

3048

2988

2928

2988

60
公尺

2928

12
公尺

2928

或許在判讀地圖上最困難的，是掌握眼前一切景物的比例與規模。我只能說，要弄清楚 36 公尺的山丘跟 360 公尺的山看起來有何不同，需要一些經驗。有一個方法可以培養這種感覺：看著地圖，拿地圖上你已經認出的幾個景物來互相比較。

最後，以判讀地圖而言，你所能犯的最大錯誤，是把身邊的地形填到地圖上你想要待的位置。務必先觀察地形，對於你應該在地圖上看到哪些景象先有概念，再去找地圖上的對應描繪。接著對照地圖與實景，看看是否相符。盡量吹毛求疵，也試著推翻自己所定出的位置。是不是所有找得出來的地貌景觀都與地圖都相符了？若有任何不對的話，那你就是在另一個地方了。如果你完全確定地形與地圖相符，但太陽卻在南方落下，你最好再確認一次。

先綜觀整個區域，等定出一些比較大型的地貌，再去細看較小的地貌。認出你很確定的地標，以這些地標來做地圖歸北，接著找出你的位置。循著步道走 1 公里——你有看到預期中的地貌嗎？只有這樣不斷判讀地圖，確認、排除地貌，才能真正知道自己的位置。

扶手
Contours

有個方法在步道上或沒有步道的地方都很好用：使用「扶手指引」。就像階梯有扶手引導你，大自然裡也有扶手存在。有些扶手比其他的明顯，仔細研究地圖，你應該能夠找出來。

在腦中想像地圖會怎麼以等高線顯示你前方的地形，接下來會出現什麼樣的地貌？如果你循著溪谷走，會發現溪谷本身就具有完美的扶手指引功能，稜線或山坡也都是。

樓梯都有平台，大自然的扶手沿途也會有。

平台會告訴你正處於樓梯的哪個位置，在二樓或是三樓。如果溪流是你的扶手，而地圖顯示前方有另一條溪流從西方匯入，當到達交會的溪流時你就抵達了匯流口，此時就可以修正你的位置。這種事先找出路線上的平台與地標的過程可以讓地圖定位變得簡單一些。時常對照地圖，在通過這些平台時在地圖上畫上記號核對。試著找出更細微的地貌來指引你。我登山時地圖都會拿在手上，需要時就可以隨時看一眼。

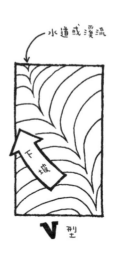

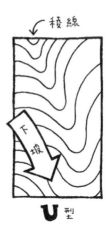

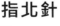

指北針
Compasses

指北針在判讀地圖上有一定的用途，但我要提醒的是，不要太依賴它。應該把指北針當成幫助定位的工具，而不是賴以行動的枴杖。要讓指北針發揮作用，你還是得先成為好的地圖判讀者，而好的地圖判讀者很少需要用到指北針。

指北針首先可以用來將地圖歸北，這在無法看到許多地標的密林裡很有用。在開闊的地方可以用來做地圖歸北的地

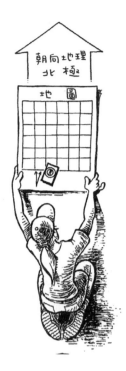

朝向地理
北極

地圖

貌,在密林裡就找不到了。USGS 的
地圖底部有顯示正北(星號)與磁北
(MN)的圖例,把指北針歸零(轉
動分度盤,直到盤上的北方標示對齊
指針),接著指北針對齊磁北線,最
後地圖連同指北針一起轉動,直到方
格線對齊磁針盒,這樣地圖上的北
方就指向實際的真北了(地圖歸真
北)。

地圖歸北

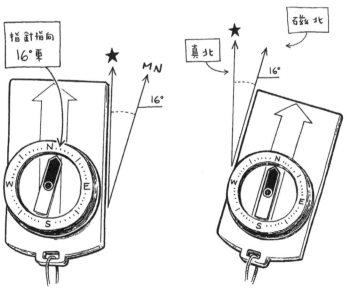

指針指向
16°東

★

MN

16°

磁北

真北

★

16°

方位角 |

要量方位角，先把地圖歸到真北，接著畫一條直線連接你的位置和你要去的地方，再把指北針對齊這條線，接著轉動地圖到方格線對齊磁針盒，指北針上前進方向線上的角度就是方位角。要實際以這個方位角前進，首先不要更動方位角，接著轉動身體，直到磁針盒對齊指北針時，前進方向線所指的方向就是你要前進的方位角，隨著方位角往遠方看去，以這個方位角最遠可見的地標為基準走去，重複這個動作，直到抵達目的地。

指北針
歸北

小磁針

在小圓環
內轉動

"轉動整個指北針"

你也可以在野外測量方位角。將指北針指著你想測量的地標，接著轉動磁針盒直到對齊指北針，此時前進方向線所指的角度就是方位角。如果需要，可以照著上述方法往目的地走，但如果你可以看得見地標，這個方法就顯得有點笨。比較常用到方位角的時機，是你想要定出地圖上的景物（幫助你培養定位技術）或是作三角定位時。有些時候，像是在密林中行進，你會沒辦法一直看到地標，這時候量出標的物的方位角就很有用。

要定位出地圖中的目標點，首先要先做地圖歸北，接著量出目標點的方位角，把長方形指北針的邊緣切齊你在地圖上的點與目標點，開始轉動地圖直到指北針對齊磁針盒，接著從你的所在地點往目標物點畫條線，你可能需要延長這條線，在這條線上的某個點就是你之前量出方位角的目標點。

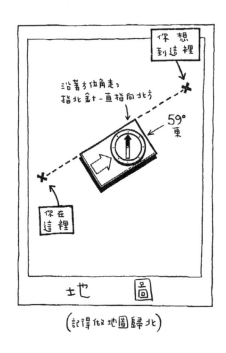

（記得做地圖歸北）

圖中文字：
你想到這裡
沿著方位角走，指北針一直指向北方
59° 東
你在這裡
地　圖

簡單三角定位 |

三角定位是用來把自己的位置定出來。通常你應該可以用地圖歸北與觀察周遭地貌定好位。某些情況下你或許會用到指北針。三角定位要能有效，你需要先量出已知地標的方位角（這需要好的地圖判讀能力）。從實地量出地標的方位角，在紙北針上設定好方位角，把指北針的邊緣對齊標的物，接著轉動地圖直到指北針對齊磁針盒，將地圖歸北。沿著指北針邊緣畫線，將這條線延伸到必要的長度，必要時往二邊延伸畫線，你的所在位置會在這條線上的某一點。找到另一個已知的地標，並重複相同的程序（二個地標離得越遠越好）。這二條線的連接點就是你所在的大略位置。要更精準定出位置，可以找出第三個地標重複這個過程，就會得出一個三角形的區域，而你就位於這個三角形的範圍內。

作者附註　只要地圖歸真北，就不需要計算磁偏角。磁偏角已經超出這本書的範圍與我的頭腦，有許多關於地圖與指本針很好的書，附錄 B 有一些參考書目。

GPS |

全球定位系統可以取代三角定位算
出你的所在位置，你甚至不用知道
任何地標，然而你需要知道怎麼在
地圖上找出經度與緯度。當然，如
果你地圖判讀的能力不足以讓你知
道要往哪個方向走，就算你知道
自己的位置，也沒什麼幫助。我對
GPS 僅有的經驗是：看到 GPS 擺
在商店的櫥窗、聽到人們跟他們的
GPS 一起迷路以及用手機求救的故
事。他們知道自己在哪裡，但是不
知道怎麼到想去的地方。GPS 對特

定狀況或許有幫助，但我確信大部分的登山者只要有好的地圖
判讀技術，可以不使用 GPS 登山。

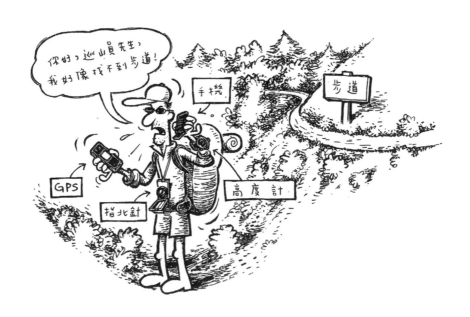

紮營技術

你知道了背包如何打包，也已經走了幾公里進了野外，接下來就該建立營地了。這件事有時候簡單到只需丟出你的睡袋、點燃爐子煮些可可跟拉麵。其他時候可能會需要多一些工作，特別是在天氣變差而你又辛苦跋涉了一天的時候。不論是哪一種情況，都需要留意一些技巧與準則。

準則第一條：事先思考。在地圖上細看你計畫要紮營的地點，你真的能在規劃的時間內到達嗎？如果沒把握，最好選個緊急紮營的地點。營地附近是否有水源？有時候你需要揹足夠的水到營地炊煮、飲用。良好的計畫可以降低不確定性，提高活動成功的機會。到營地時要有足夠的精力，最糟糕的行程莫過於到達營地時已筋疲力盡，下著雨又即將天黑，那還不如在還有精力和光線的時候在備用營地紮營。有些人喜歡多點餘裕去應變，畢竟要能成功處理突發狀況需要更多經驗。

選擇營地
Campsite Selection

尋找營地時，要注意的第一件事情就是當地的規定。許多地方不准在步道或水源的 60 公尺內紮營。各地有不同規定，最多人造訪的地方（國家公園、熱門野外景點等等）有最多的規定。步道口會有這些規定的告示牌，進入步道之前要先留意。

接著，我試著找隱蔽的營地，以免防礙別人享受風景，我也比較不會看到其他人。找展望好的營地沒問題，誰不喜歡看到太陽在群山間落下呢？但也沒必要把帳篷紮在所有人走過都看得一清二楚的地方。到樹叢邊緣或是稜線旁而非稜線上紮營吧！我也曾經看過有人在步道上紮營，我懷疑他們可能會讓孩子在大馬路上玩。

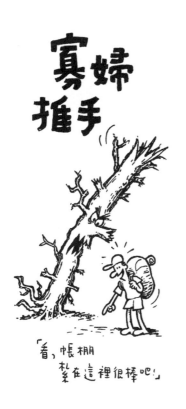

寡婦推手

「看，帳棚
紮在這裡很棒吧！」

但最重要的還是你紮營的地表。「無痕山林」的其中一個準則（參考附錄 A）是在耐踩的地表行走與紮營。這意味著什麼？耐踩的地表可以抵抗破壞，或是用另一種方式來看，抵抗我們穿鞋子在營地走來走去或是在爐子旁邊閒晃。你家後院的草很耐踩，但花園裡的植物不耐踩。野外的地表也是如此，裸露的地表，像已經受到破壞的營地，非常耐踩也非常適合紮營。落葉堆積區沒有多少植物會被踩死，也是非常容易回復的地表。岩石、沙地、碎石地與乾草地也都容易回復。請在被歸類為耐踩的地表上紮營架爐，否則你會製造出一個被破壞的地點，那可能會回復，也可能無法回復。如果你來到一個曾受過破壞的區域，且仍有一些倖存的植物努力要活下去，那就選擇另一個地點，不然你可能會將這些健康群落裡的倖存者屠殺殆盡。

找到耐踏踩的地點來睡覺與炊煮之後，看一下週遭環境，有沒有被稱為「寡婦推手」的枯樹隨時可能無預警在你上方倒下？可能有落石嗎？我曾經被落石的聲音驚醒，每一聲我都覺得是最後一聲，但聲音越來越近，最後在我帳棚外一公尺停下來。那顆石頭跟冰箱一樣大，我不願去想它落在我的帳棚上會發生什麼事。水位暴漲是另一個要考慮的因素，特別是會突然來暴風雨或是豪雨的地區。在水道地形或是沿著溪谷紮營時要當心。我的一個朋友曾經在阿拉斯加紮營，整個位在溪谷邊的廚房被隔夜漲高 1 公尺的水沖得無影無蹤。

野生動物跟雷擊是另外二件要注意的事情。稜線上的暴露點、開放的草原區、最高的樹木旁，都不是雷雨時的理想紮營地點。同理，把帳棚搭在獸徑上也會引來不受歡迎的半夜訪客。在我大部分的經驗當中，牛通常是禍首。

在建立營地時，分散使用是很重要的原則，特別是在沒有既有營地的原始地區。在離帳棚有段距離的地方炊煮，並把背包分散放置，分散個人對環境的衝擊。每一次在這些地方來回走動時，試著不要走相同路線，才不會創造出新步道。盡快換上營地鞋，因為跟硬底鞋相比，營地鞋比較不會傷害植物跟土壤，而且你的腳也會感謝你。

帳棚／天幕的搭設
Tent/Tarp pitching

一旦找到適合的耐踩營地，就可以開始搭設睡覺的區域。避免選到凹陷、會積水或水會流過的地方。理想上你要找的是平整、比四周稍高的地，這樣雨水會自然從帳篷周圍繞過。千萬

不要在帳棚周圍挖排水溝。聰明的登山者會找到適合的營地，而不會選不好的營地來大作工程。同理，也要避免搬動木頭或大石頭來給營地足夠的空間，這些東西創造了重要的微環境給小型生物，例如昆蟲。如果有巨人來把你的家推倒，你作何感受？如果沒有其他選擇，一定要搬動某些東西，至少在結束之後回復原狀。

這種細細的金屬營釘只有在某些地方有用，像是阿拉斯加苔原或你家後院。

用在汐地太細

用在石質土太軟

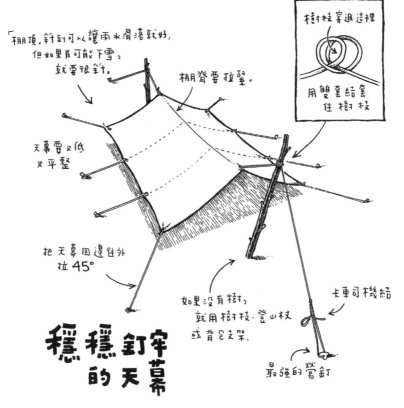

樹枝穿進這裡

用雙套結套住樹枝

「棚頂，斜到可以讓雨水滑落就好，但如果有可能下雪，就要很斜。

棚脊要拉緊。

天幕要又低又平整

把天幕四邊往外拉45°

如果沒有樹，就用樹枝、登山枝或背包支架。

卡車司機結

最強的營釘

穩穩釘牢的天幕

不穩

我甚至數不清我有多常看到這種釘法。

約30°

往後傾斜

只露出頭

讚!

釘好營釘,帳棚就搭好了。但是必須釘得夠好,以免強風把營釘拔出來。將外帳拉緊可以確保下雨時不會與內帳貼在一起。鬆垮的外帳容易漏水。尼龍布料濕掉之後會伸展,如果外帳在搭設的時候是乾的,下雨後你可能需要再拉緊。如果你是在樹林中紮營,可以把營繩綁到一些樹上。

天幕依照設計,通常需要二棵樹或棍杖來搭設。先將中間的脊線拉緊,才不會在搭設天幕的四角時坍塌。在有樹木遮蔽的地方,可以把天幕搭高以加大空間與空氣流通。

合手的石頭
(好用!)

砰!砰!

匡啷!

你的鞋子
(災難!!)

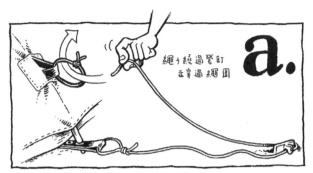

繩子繞過營釘
並穿過繩圈

a.

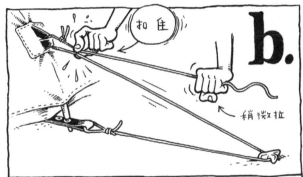

扣住

稍微拉

b.

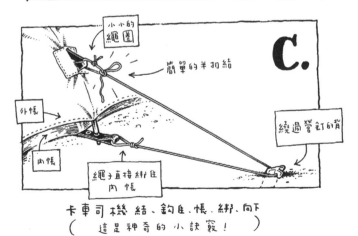

小小的繩圈

簡單的半扣結

外帳

內帳

繞過營釘的背

繩子直接綁住內帳

c.

卡車司機結、鉤住帳、綁、向下
（　這是神奇的小訣竅！　）

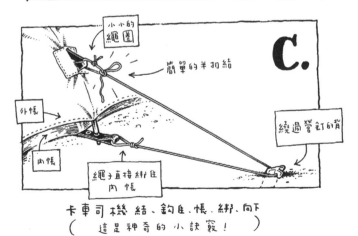

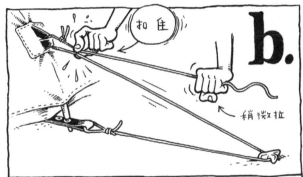

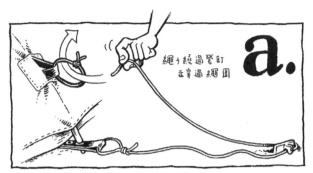

如果沒辦法釘營釘，用大石頭固定

呼呼!

太小

剛好

當外帳的作用是遮陽而不是擋雨時，也可以這樣搭設。但是在風雨中，外帳的邊緣要盡量貼地，否則雨會從下方吹入帳內。如果有可能下雪（在一些地方或某些季節，這很有可能），要確定側面搭得夠斜，讓雪滑下外帳，否則尼龍布會因為雪的重量而壓下來，貼到你臉上。

如果找不到大石頭，把撿到的石頭堆起來。

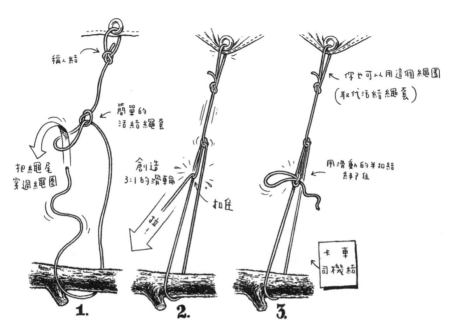

稱人結

簡單的
活結繩套

把繩尾
穿過繩圈

創造
3:1的滑輪

扣住

拉

你也可以用這個繩圈
(取代活結繩套)

用滑動的羊扣結
綁尺住

卡車
司機結

1.　　**2.**　　**3.**

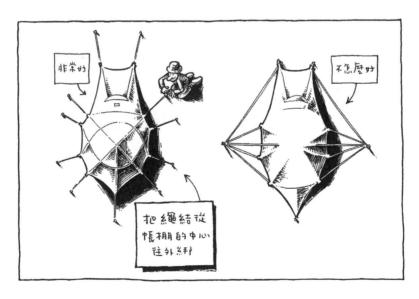

非常好

不怎麼好

把繩結從
帳棚的中心
往外綁

印地安帳或其他類似的結構，可以用一根棍杖或不用棍杖來搭設。強風或是堆積的濕雪可能導致棍杖斷裂。不用棍杖搭設可以創造更多內部空間。值得多帶 5 公尺傘帶，可以在兩棵樹之間搭設印地安帳，或在棍杖壞掉時備用。

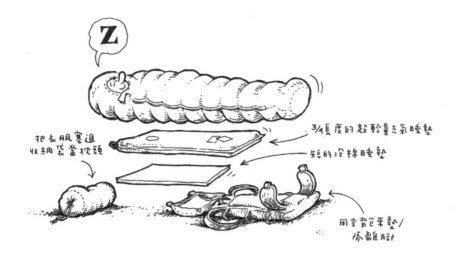

你也可能不想要有任何遮蔽，寧願露天睡在星空下，並且很篤定夜晚不會下雨。你可能會因為蟲子很多而搭內帳，但還是不搭外帳（搭帳棚總是需要理由）。如果你貫徹這種路線，你應該要有能力在黑暗中搭設遮蔽物——天有不測風雲，你有可能猜錯天氣。

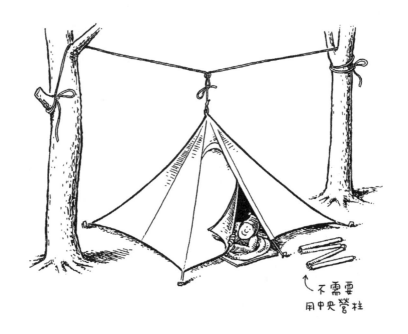

不需要
用中央營柱

堅固
Bombproofing

也就是確定你的一切裝備都有放好歸位，這個習慣再怎麼強調都不為過。在家裡（有四面牆壁與屋頂），你離開房間時可以一團亂，但在戶外你不留意裝備，裝備就一定會在某個時候遺失或滲水。

堅固的營地非常有條理，就算丟了顆炸彈進去，你也不會掉任何東西。所有東西都在天幕下或帳棚內或背包裡，穩穩當當地放著。防風設備不鬆垮，睡墊也不會隨便放在地上等著被強風吹到下一座山。食物跟餐具存放在遠離營地的食物袋或是類似的裝置裡。沒有任何事情有漏洞。

我永遠會在我離開營地或睡覺前把營地整理得非常堅固。前一

晚還滿天星空，一早起來陽光普照，午後可能突然就布滿亂積雲，而等你從湖邊釣完魚回到營地時，那些曬在樹枝上的襪子已經濕了。睡前留在外面的鞋子可能積滿半夜落下的雨水，或是更糟糕的，被亟需鹽分的動物如水鹿啃咬。帳棚的營釘必須釘得很牢，以免被風吹走。

你將會從經驗中學到兩件事：天氣是無法預測的，裝備是無法取代的（至少在你回到都市之前）。我永遠記得我在遙遠的阿拉斯加BROOKS山脈看到順流而下的帳棚，我懷疑如果我沒有跳進河裡救起帳棚，那些人會面臨怎樣的狀況，很可能被蚊子叮到死。

拔營時......
搖一搖！
把塵土從帳棚中
抖出來。

塵土

拔營
Breaking Camp

拔營的時候，花一些時間確實巡視周圍，確定沒有遺留任何東西。先把背包打包好，移到營地外面，然後回營地做最後的巡視，這樣就沒有東西擾亂你的視線，你才會看到有牙線從某人口袋掉了出來。巡一下地面與樹上，還有每個人放背包的位置、炊事地點以及睡覺的區域。你不只要清除所有垃圾，還要確定沒有人掉了襪子或相機。

此時也要把樹枝及石頭放回原位，盡可能把這些東西回復到紮營前的狀態。仔細檢查營地也能幫助你了解下一次露營可以怎麼減少對環境的破壞。你是否在營地與炊事地點之間踏出了路徑？紮營的位置太暴露嗎？植物有明顯的損傷嗎？長得回來嗎？我們就是藉由這些問題，以及反思是否有什麼不同的作法，學到更好的露營方法。

炊事地點
Kitchens

就像開 PARTY 一樣，炊事地點是你花最多時間的地方，所以應該設在附近最耐踩的地點。大而平的石頭是我的最愛。你們可

以散開，雖然石頭不太會受到破壞，但是要注意石頭邊緣，這些地方的土壤通常很淺，還長有許多脆弱的植物。挑一顆夠大的石頭，要能容納你跟你的朋友，以及所有炊具。如果是現有的營地，只在裸露的地表上活動，這跟在原始地區紮營要盡量分散的作法相反——在已經受到破壞的地方就沒有關係，除非這個地方有熊（參見第六章）。

如果炊事地點不盡理想，可以考慮每一餐都在不同地點煮，以分散破壞。

爐子 |

找一個不會引發森林火災的地方，尤其是需要預熱的爐子，因為燃料有時候會從油盤噴出來。在旁邊準備一鍋水，以防真的失火。這也可以是準備用來煮的那鍋水。

燃料瓶要遠離炊事地點，千萬不要在炊事地點填充燃料，這樣才能確保燃料不失火。另外一個偶爾會發生的典型錯誤，是在爐子燃燒時填充燃料，不要問我為什麼，但這樣的故事我聽過不止一次。如果你發生這樣的狀況，記住要用土來滅火，如果用水，燃料只會浮在水面隨著水蔓延開來。燃燒的燃料瓶不會爆炸，不用當成手榴彈丟擲，反而要小心地把蓋子或其他物體放在開口上滅火，小心不要燒傷自己。

爐頭和汽水罐
裡的原燃料

黑占~

正確的點火技術

如果是燃燒去漬油或液態燃料的爐子，必須先將爐子預熱。先
在燃料瓶加壓，通常 10-15 下（不要過度加壓，否則爐子會無
法正確地燃燒），接著讓燃料流到油盤上，爐子的說明書會解
釋最佳的點火方式。燃料一流到油盤上，就把燃料開關關掉（油
盤半滿就好，不要全滿甚至溢出去），接著點燃油盤中的燃料。
可以用火柴或打火機，我偏好打火機，因為可以在油盤邊點火，
這是風大時額外的好處——火柴很難在風大時點火。小心地讓
火接近燃料，身體不要湊過去。燃料偶爾會冒出火焰，尤其是
天氣溫暖或重新點燃許久沒用的爐子時，把臉靠在爐子上方剛
好準備接受火吻。

一點燃油盤就讓火焰熄滅或接近熄滅。這時候爐子已經熱了，
液體燃料通過油管時會汽化。如果油盤的火焰還沒熄滅，只要
把閥門打開就應該可以完成點火。要再次小心，身體和臉要遠
離爐子上方。沒有完全預熱的爐子會產生火焰。如果你聽到不
連續、不穩定的聲音，而不是連續且穩定的噴氣聲，就代表爐
子預熱不完全，讓爐子完全冷卻之後再預熱一次。

如果經過多次的嘗試仍然點不著，或是火焰燃燒不完全（燒淡

黃色火或不夠強），爐子可能需要清理了。由於爐子的種類非常多，你應該遵照爐子的清潔指示。如果你要爐子火力大一些，可以在爐子點火之後增加燃料罐的壓力。

若是使用丁烷或瓦斯爐，只要打開閥門接著點火即可，不需要太多說明。

關火時，先關上閥門再把火焰吹熄，這樣就不會有積碳塞住噴嘴。此外，當爐子使用完畢且冷卻之後，可以考慮裝進乾淨的收納袋，這樣可以避免飛沙跑進燃料的噴嘴，造成阻塞。如果是在沙子多的地方炊煮，這個動作就更重要了。

帳棚裡的爐子

由於一氧化碳累積及失火（帳棚極為易燃）的考量，大多數爐子與帳棚的製造商都不建議在帳棚裡炊煮。一氧化碳是爐子燃燒所產生的，在小空間累積足以致命。這種氣體是無味的，會導致昏迷然後死亡。

如果你基於某些理由一定得在帳棚內炊煮，至少先在外面點燃爐子，並保持帳棚通風。雖然我常在戶外下廚，但我從不在帳棚內炊煮。

火堆 |

升起火堆以及在火堆上炊煮是需要技術的。由於好爐子的問世及火對環境的破壞,我們已經很少用火來炊煮了。我講的並不是森林火災,而是到處可見的生火痕跡、樹木的低矮分枝被取下當燃料,以及熱門營地周圍幾十公尺林地上沒有任何木頭。

如果你因為某些理由被迫在火堆上炊煮,以下是一些想法。第一,升一堆最不會破壞環境的火;第二,確定周圍的木材供應充足,我指的是枯掉與掉在地上的木頭;第三,炊煮用的火堆是小火堆,而要把火堆升在支撐鍋子的三角石頭內,你需要用小塊木頭,但這不會有問題,因為這樣火會比較熱。你也可以用牛糞,這是世界上一大部分人口在使用的燃料。

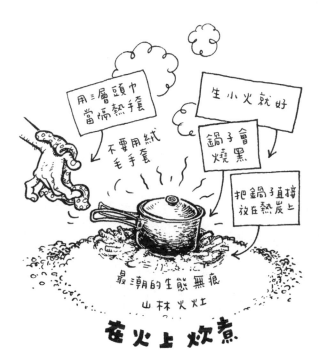

用三層頭巾
當隔熱手套

不要用絨
毛手套

生小火就好

鍋子會
燒黑

把鍋子直接
放在熱炭上

最潮的生態無痕
山林火灶

在火上炊煮

三石炊煮法

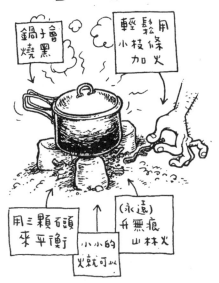

鍋子會
燒黑

輕鬆用
小枝條
加火

用三顆石頭
來平衡

小小的
火就可以

(永遠)
升無痕
山林火

燃料效率小技巧

· 使用擋風版。風會帶走爐子與鍋子的熱能，盡可能在避風處炊煮。

· 蓋上鍋蓋，保持鍋子裡的熱能。

· 暗色或是黑色的鍋子吸收更多熱能。

· 使用熱交換器，如 MSR 的交換器。

· 不要過度煮沸水，或加熱空鍋。一鍋水煮沸後還放在爐子上，就像還沒準備好水或食物就先點火一樣，都是在浪費燃料。

如果你有任何火種，用火種來升火。我常用非常細的木頭生火，再慢慢加上粗一點的木頭。我說非常細的木頭，指的是你所能找得到最細的樹枝，大概跟鉛筆一樣細。可以在火堆燒起來之後加上鉛筆細的樹枝。如果附近沒有小樹枝，你可以把粗一點的樹枝削成木屑。準備一堆這樣的木屑，堆成拳頭大小，再用稍微大一點（比鉛筆小一些）的木屑在周圍鬆散地堆成圓錐形，用火柴或打火機就應該能升起火。如果開始出現悶燒，你可以稍微吹氣。木材越乾就越容易著火。在樹葉茂密的樹下找些乾樹枝。如果要削木屑，最接近中心的部分是最乾的。可以把其他木頭放在火堆旁烤乾。

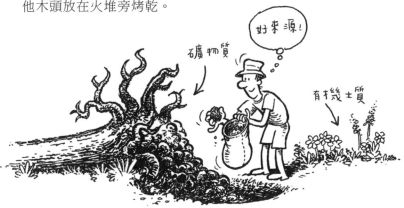

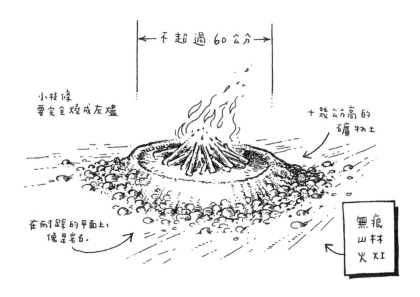

左上：小枝條要完全燒成灰燼

上方：不超過 60 公分

右上：十幾公分高的礦物土

左下：在凹凸的平面上，像是岩石。

右側方框：無痕山林火灯

將營火的破壞降到最低

在熱門的露營區，很容易看到火對環境的破壞：舊火堆到處可見，附近卻看不到枯木與枯樹枝（土壤養分的重要來源）。你甚至會在遙遠的荒野看到營火造成的破壞。我記得當我為了看風景而走在蜘蛛冰河上方北喀斯喀特山脈的稜線時，猜猜我看到了什麼？稜線上唯一的一棵樹已經被砍倒當成燃料燒了一堆火。令人傷心，卻是事實。

要能減低火對環境的破壞，先問自己幾個問題：

當地法規是否允許生火？

木頭是否充足？在森林線上與嚴重受破壞的地方是不可能有充足木頭的。

是否有明顯生過火的痕跡？如果有，就用這些地方。

是否有可能引發森林火災？如果有，就不要升火。

如果你判斷生火是可以接受的，而附近沒有明顯剛生過火的地方，就應該把火堆對環境的破壞降到最低。最簡單的方法就是找礦物土充足的地方，也就是沒有營養物質與有機物質的沙／碎石地。乾河床、河岸邊與高潮線以下的海岸通常都由礦物質土壤構成，都適合生火。在土壤上挖一個淺坑升火（大約二、三公分深）。不要用石頭圍成一圈，這沒有任何作用，只會在石頭上留下黑炭色。燒完火之後把灰燼撒在淺坑裡，最後把土填回淺坑。

如果你找不到夠大的礦物土區域，不要失望。你永遠都可以堆土來生火，先把地布或是錫箔求生毯摺成 60×60 公分大小，鋪在預備生火的地點，接著堆上 15-20 公分厚的礦物土。你常可以在倒木的樹根下或是河床上找到礦物土。在這堆土上生火。火不會像營火晚會那麼大，而且在森林裡也沒有這個必要。

睡覺之前確定火已經完全熄滅（可以用水澆熄），隔天早上把灰燼撒開，最後把礦物土回歸原位。

記得要用枯木與枯樹枝來生火，不要碰活樹，讓活樹繼續製造氧氣。只用比手腕還細的樹枝是好主意，讓粗一點的樹枝留在野地上自然腐化，增加土壤養分，這樣也可以確保火能把樹枝燒成灰燼而不是木炭，木炭比較難撒開。

你是否曾經到某個地方，發現到處都是舊火堆？如果有，你可以做一些事！先判斷哪些舊火堆最有可能被再次使用，先不要動它。至於其他火堆，就把灰燼蒐集起來，盡量撒開。撿起灰燼裡的任何垃圾，把垃圾帶下山。接著把周圍焦黑的石頭分散放，如果可能的話，把這些石頭丟到河床裡，這些黑炭最終會被洗掉。最後，在附近抓些碎屑撒上去，這些舊火堆就會變得不明顯。

炊煮
Cooking

火點著之後，就可以把鍋子放上去煮水。為了節省燃料，鍋子最好先裝水，隨時準備放上爐子。水一煮沸就關掉爐火，或是先把食材準備好，馬上接著煮。有效率地使用爐子可以讓你少揹一些燃料，讓背包輕一些。

神奇吃飯碗

寫給快樂並危險的野外晚餐
的操作手冊及指南

碗的組成

蓋子
小小的蓋耳
內部的溝槽
碗
從這裡吃

你可以用碗來煮

你可以把北非小米、燕麥片或小馬鈴薯放進碗裡，加些沸水，蓋上蓋子！

用絨毛外套來保溫（確定蓋子有扣住）等10分鐘，然後享用。

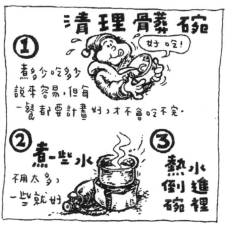

清理骨葬碗

好吃！

① 煮多少吃多少，說來容易，但每一餐都要計畫好，才不會吃不完。

② 煮一些水，不用太多，一些就好

③ 熱水倒進碗裡

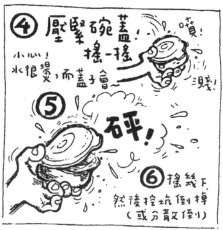

④ 壓緊碗蓋！搖一搖，噴！
小心！水很燙，而蓋子會...濺！

⑤ 砰！

⑥ 搖幾下，然後挖坑倒掉（或分散倒）

在火堆或是爐子旁邊，安全是非常重要的考量。不只要擔心火焰，煮沸的水也能造成嚴重燒燙傷。把鍋子從爐子上拿起來、攪拌鍋內的水或倒出熱水沖泡時，都要小心鍋子裡面的熱水。坐在爐子旁邊是很危險的位置，萬一鍋子翻倒或被撞倒，沸水流到褲管或是鞋子都會對你造成傷害。如果你被水（或是煎鍋的握把）燙傷了，第一件事就是盡快浸泡大量冷水，這樣可以幫助散熱，減輕傷害。接著應用急救技術，相關內容可以在附錄 B 的一些手冊當中學到。

食物的哲學

在啟程之前，你要先決定跟食物有關的哲學。大多數時候我都會帶很多美味的食物跟好料。雖然我過去也有完全採集當地食物的行程，但結果通常是餓肚子。有時候我選擇折衷，帶完全不需要炊煮或不需要太多炊煮的簡單食物。這取決於行程的目標。如果你想徹底了解，有許多很棒的書提供了露營炊煮的想法與菜單。我最喜歡的是 NOLS（美國國家戶外領導學校）的烹飪書，但這可能只是因為我偏心。逛一下書店，我很確定你能找到幾本不錯的書。在野外煮美味的食物是值得的——為整個經驗增色許多。

烘焙
Baking

在露營時烘焙是很棒的事。我喜歡麵包製品，幾乎任何旅行都會烘焙。晚餐的披薩或早餐的肉桂捲是我的最愛，但是我也從來不會抱怨法式鹹派或乳酪麵包。這裡我不會提到食譜，但是會給你一些烘焙的想法。

在野外烘焙最大的祕密就是保持低熱，太多的熱會把東西烤焦，所以要先找出方法把爐火調小。有些爐子有很多閥門和旋鈕，可以有效調整火力。有些款式如果把壓力調小一點（可以先關閉閥門、吹熄火焰，或把蓋子調鬆釋放燃料罐的壓力），就可以調到更穩定的文火。你也可以把煎鍋往上移，到達煎鍋的熱就比較少。你可以試著用擋風板或石頭來調整煎鍋高度。使用的煎鍋越厚，效果越好。薄鍋會使熱集中在某一個地方，而厚鍋更能分散熱，選購煎鍋時可以把這一點考慮進去。

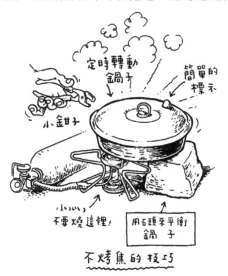

定時轉動鍋子
簡單的標示
小金甘子
小心，不要燒這裡！
用石頭來平衡鍋子

不烤焦的技巧

轉動是另一個關鍵，把煎鍋偏移，只有一邊在火的上方，每隔幾分鐘轉動一次，讓另一邊在火上，這樣有助於熱傳導到周圍去。你可以用石頭在開始的點做標示，順著同方向一次轉動一點。如果可以，不時把烘焙的東西翻起來看底部，這樣你就知道哪些部分需要多烤一下。最後的小技巧是找出方法加熱頂部，我想到三個方法。一個是使用登山烤箱，市面有售，非常好用。只要把烤箱罩在煎鍋與爐子上，每隔一段時間翻轉一下。麥可曾在風雪中烘焙出一個雙層巧克力蛋糕！

簡單而快速的麵包

1½ 杯麵粉

1½ 杯全麥麵粉

1¼ 杯奶粉

1½ 小匙發粉

2 大匙油、奶油或人造奶油

2 小匙紅糖

¼ 小匙鹽

1¼ 杯冷水

把所有材料混合均勻,倒進均勻塗上一層油的煎鍋,蓋上蓋子,烘焙約 15 分鐘或是直到麵包烘好。可以用紅糖、堅果與水果乾做創意變化,甚至用乳酪與香料做非常不同的口味。

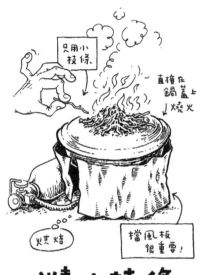

只用小枝條

直接在鍋蓋上燒火

擋風板很重要!

烘焙

燒小枝條

另一個方法是在煎鍋的蓋子上用小樹枝生火,由此產生的熱能幫助頂部烘焙,你甚至可以在底部烘焙好之後繼續烘焙頂部。千萬不要用去漬油在蓋子上生火,去漬油一跑進煎鍋,食物就不能吃了。把小樹枝放到爐火上點燃,再放到煎鍋上。

最後,你可以用我喜歡的方法,也就是翻面。如果是披薩或咖啡蛋糕這類特定糕點,這麼做的效果很好。方法很簡單,先用低溫烘焙一面,然後翻到另外一面烘焙。翻面需要一些技巧與練習,這是個交朋友與影響其他人的好方法。這就像翻鬆餅一樣:抖一下鍋子,用抹刀把麵糰翻過來,之後加一些餡料,或是讓餡料隨著麵糰翻轉,做出煎乳酪的效果。

簡單酵母麵包

1½ 杯全麥麵粉
1½ 杯白麵粉
½ 杯奶粉
2 大匙糖
1 大匙酵母
1 小匙鹽
¼ 杯油、奶油或人造奶油
1½ 杯溫水

水必須是溫的而不是熱的。用腕關節測試，感覺應該是微溫。糖與水混合後加入酵母。等 5 分鐘直到發泡。加一半的麵粉，攪拌 3 分鐘，最後加上其他材料，攪成濃稠的生麵糰。在平整的表面上（像是你的泡綿睡墊，除非當地有熊）揉麵糰大約 8 分鐘。如果麵糰變糊，就加一些麵粉。麵糰可以立刻用，也可以放著膨脹。膨脹可以得到比較蓬鬆的麵包，但不見得是必要的。先把麵糰揉成圓形，放在溫暖的地方。塗上油之後蓋住，以免乾掉。保持溫暖大約 1 小時，或是等脹到 2 倍大時，烘焙大約 30-45 分鐘。

水的處理
Water Treatment

很不幸，把杯子放到河裡舀起水直接喝的日子已經過去。如果你要，也可以這樣做，但是可能會染上水媒疾病，像是隱孢子蟲病、曲狀桿菌症或是梨形鞭毛蟲症（最常見）。如果你在北美以外的地方健行，甚至會有更多和水相關的潛在問題，所以要小心！在北美地區，喝到受感染的水，後果就是腹瀉和胃痙攣。症狀可能在喝進未處理的水

輕飄飄

沈下去

科學術語定義了
戶外水瓶內微粒的形狀

之後 4-10 天都還沒發作，這依有機物質而定。症狀可能會持續 2-11 天，相信我，那非常不愉快。如果你覺得自己染上了這類水媒疾病，就應該去看醫生。

這類疾病相當容易預防，要做的就是將水消毒，主要方法有三種：煮沸、鹵素與過濾器。

（直接喝溪流取出的水？）

喔喔！

濺

嘩啦

汨汨

潺潺~

昔 日 的 回 憶

很不幸，你不能再喝沒處理過的水

煮沸 |

把水煮到沸騰可以有效殺死水中所有病原體。登山界常有人說要多煮 5-10 分鐘，或因應海拔做些調整，但這沒有必要。把水煮到沸的這段時間就會產生足夠的熱殺死病原體。煮沸是殺菌的最佳方法。如果你要做的餐點需要用水，像是鬆餅之類的，並不需要事先消毒，烹煮的動作就可以殺死水裡的所有病原體。要留意的是，不要舔未煮沸的混合物，鬆餅也要烤熟。

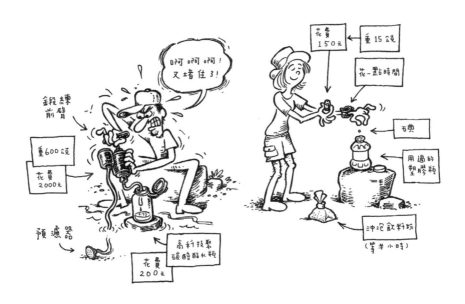

鹵素 |

碘跟氯這類鹵素可以用來消毒，大多數情況下只要加入正確劑量，靜置所建議的時間，水就能安全飲用。由於鹵素的作用是與病原體結合，當附近沒有太多有機物質時效果最好。如果水非常髒，你可能需要用更多鹵素或是等久一點。你也不能在水處理好之前就加入飲料粉。水溫越低，等待的時間就越久。鹵素的其中一個缺點是會讓水喝起來有怪味，另一個缺點是碘跟

氯無法有效殺死隱孢子蟲，所以如果水中有這種原生動物，你仍然有感染的可能。POTABLE AQUA 之類的碘錠由於使用方便、重量很輕，是我長期以來最偏好的消毒方式。如果你要消毒山貓水壺裡面的水，記得開口的螺紋也一起消毒。

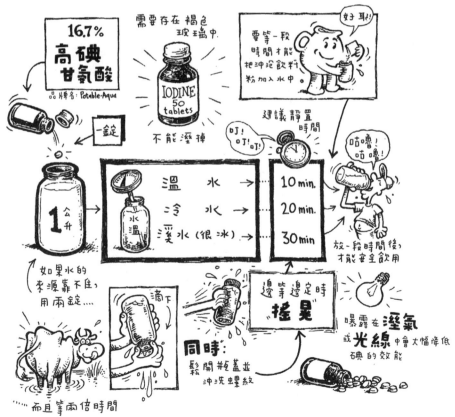

濾水器 |

要在步道上解渴，最快的方法是過濾水。打開濾水器，一端放到水裡，另一端放到裝水的容器裡，把水抽入容器，就是可以喝的水了。濾水器有各種形狀和尺寸，所以要先讀使用說明，知道什麼可以過濾什麼不能過濾。「絕對孔隙尺寸」（ABSOLUTE PORE SIZE）決定了可以過濾的種類，有些濾水器只能過濾梨形鞭毛蟲，而有些濾水器可以過濾任何東西。猜一下哪些尺寸比較難抽水。一般而言，濾孔是百萬分之一或是更細的濾水器，對大部分戶外人來說都夠用。任何濾水器的濾孔都無法過濾濾過性病毒，如果你要去的地方有這樣的問題，要用含碘的濾水器。

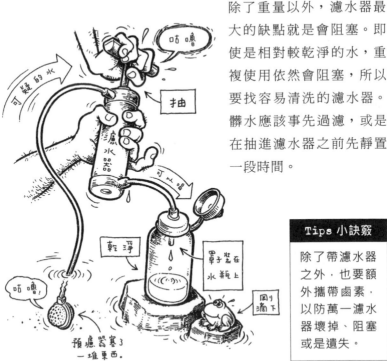

除了重量以外，濾水器最大的缺點就是會阻塞。即使是相對較乾淨的水，重複使用依然會阻塞，所以要找容易清洗的濾水器。髒水應該事先過濾，或是在抽進濾水器之前先靜置一段時間。

> **Tips 小訣竅**
>
> 除了帶濾水器之外，也要額外攜帶鹵素，以防萬一濾水器壞掉、阻塞或是遺失。

衛生與清潔
Sanitation and Cleanliness

如果你跟朋友想一路開開心心地露營,衛生習慣就很重要。在野外解決完(參考野外如廁)之後,洗手是很重要的。

帶著水瓶與一些肥皂洗手,用力搓洗(用一、兩滴液體肥皂即可)。你也應該在炊煮之前洗手。

湯鍋、煎鍋、杯子、碗與湯匙也需要在每一次用完之後清洗。我無法想像有什麼事比每一餐都用骯髒的餐具還要噁心。除了不舒服之外,也冒上腹瀉或食物中毒的風險。花一點時間清洗碗盤。先用乾布抹掉比較大的食物殘渣(裝進垃圾袋),接著用手指和熱水擦乾淨,加一點肥皂也有幫助。不要在溪水中洗碗盤,除非附近有熊在露營或是有這樣的規定。最好能距離水源 60 公尺,接著把洗碗水用力灑向四周。

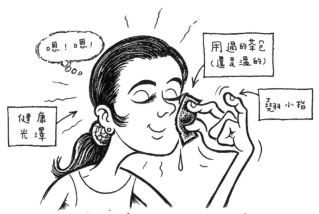

用茶包來清潔臉,但不要太用力揉

有一些人享受在野外沐浴,雖然在湖泊中或是河裡游點泳,洗掉步道上累積的汗水與灰塵是可以的,但是在湖泊中或是河裡

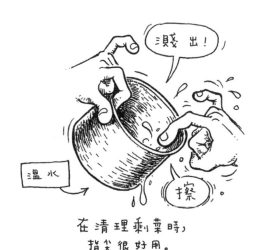

潑出！

溫水

擦

在清理剩菜時，
指尖很好用。

使用肥皂是不恰當的。水中許多有機物質都對環境很敏感，而肥皂，即使是可生物分解的肥皂，都會對這些有機物質產生不利的影響。如果你覺得需要用肥皂，把水裝到離水源 60 公尺或更遠的地方清洗，只要搓出一點泡沫就可以。這樣可以讓肥皂遠離水源區，比較不會影響那些需要用水的生物。用皮膚毛刷是在野外保持乾淨的好方法，簡單地刷掉最外層死掉的皮膚細胞與灰塵，感覺真的很好。

女性的小技巧 |

知道在一個月當中的特別時期該怎麼做是很重要的。我可能不是這方面的專家（甚至沒這方面的經驗），但是我過去有很多時間都跟經驗豐富的女性一起爬山，就讓我分享我向她們學來的一些方法吧。運動、環境變化及其所導致的壓力有時會改變月經週期，結果是月經停止或是較大的流量。不論是哪一種都不用擔心，但後者會帶些一些不方便。沒有花很多時間在野外的女生，比平常多帶三分之一的衛生棉或護墊是個好主意。我有個朋友建議，就算妳確定不會碰上月經週期，也要帶著。她說：「妳永遠不會知道。」

講到衛生棉與護墊的處理，把一或二個塑膠袋放進收納袋是個

好方法。妳可以把這些東西丟到袋子裡，綁起來。置物袋可以保護塑膠袋不撕裂，又不會讓東西露出來，回家後把塑膠袋丟掉就可以。如果你擔心味道，可以在塑膠袋裡丟一些碾碎的阿斯匹靈。頭巾、嬰兒濕巾或濕紙巾也很好用。

注意：在熊出沒的地區，入夜或離開營地的時候，要把使用過的衛生棉和食物袋一起吊起來。

揹進來的全揹出去 |

這句林務局的老話非常有道理。如果你揹得進來，就應該揹得出去。事實上，我常把我在步道上找到的垃圾揹出去。找出一個處理垃圾的好系統，就不會不小心遺留垃圾。我手邊隨時有個小塑膠袋，用來處理所有廢棄的東西。一個垃圾袋再加食物收納袋，就可以輕鬆蒐集食物殘渣及其他跟炊煮有關的垃圾。

野外如廁
Pooping in the Woods

大部分初次進入野外的人最緊張的事，就是要在遠離馬桶及捲筒衛生紙的地方上廁所。輕鬆一下，沒有那麼難。你甚至可能發現在野外上廁所比抽水馬桶廁所更享受。人類的排泄物是梨形鞭毛蟲、曲狀桿菌症、肝炎病毒等病原體的主要來源，也因為這樣，我們要盡力不讓排泄物擴散到生態系統，也要讓排泄物最快分解。埋到土裡是最好的解決方式（除了將排泄物揹到廢棄物處理工廠之外）。

所以，上大號時最重要的一件事，就是要適當地掩埋。走進最近的樹叢，脫掉內褲，就地解放，這是無法接受的。排泄物不只會

讓路過的人皺眉掩鼻，對環境也有負面的影響。若不小心處理，排泄物會直接或間接經由其他動物（想藉由吃你的排泄物來做廢物回收）進入水系統當中。除此之外，昆蟲也喜歡降落在排泄物上，可能會再把排泄物散布到你的臘腸三明治或是其他地方，而這是無法接受的！

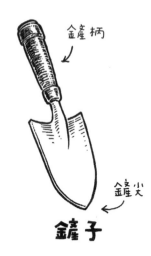

鏟柄

小鏟

鏟子

那我們在野外怎麼上廁所？當我有些便意時，我喜歡稍微散一下步，在營地附近走個 5-10 分鐘。除了可以多一些隱私之外，也有助於把我的排泄物分散到周圍地方。接下來，我會尋找一個遠離水源或潛在水源的地點（至少 60 公尺），例如乾水道或是較低的位置。若可以找到有風景可看的地點，就再好也不過。在風景漂亮又隱祕的地方上廁所，是極其美妙的事（提醒：要確定沒人看得到你）。

找一個土壤充足、可以挖 15-20 公分深的地方。我們真正想要的，是暗色、看起來富含有機質的土壤，這是有機層，跟缺乏有機物質的礦物土相反，有助於分解排泄物。有機質土是土壤的最表層。如果該地有遮蔭，土壤會保存一些濕氣，有助於分解，但是遠離水源還是最重要的。

用小鏟子挖出大小剛好可以容納排泄物的洞，如果你挑的地點有許多植被，先挖出一整塊土，再挖出下面的土壤，上完廁所之後把整塊土塞回去。如果土壤不夠硬，無法挖出一整塊，先用鏟子把最上面的小土塊撥開再挖洞，上完廁所之後把這些小土塊放回原位。

如廁姿勢

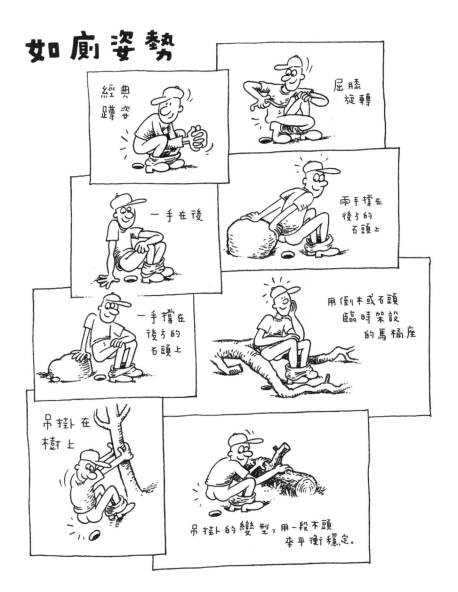

經典蹲 典姿女

屈膝旋轉

一手在後

兩手撐在後方的石頭上

一手撐在後方的石頭

用倒木或石頭臨時架設的馬桶座

吊掛在樹上

吊掛的變型，用一段木頭來平衡穩定。

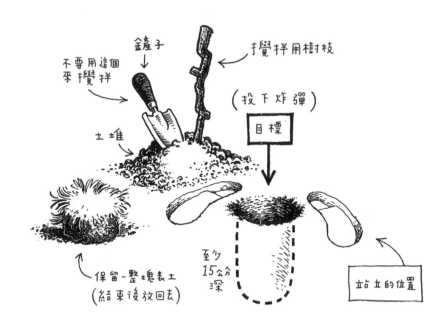

不要用這個來攪拌

鏟子

攪拌用樹枝

（投下炸彈）

目標

土堆

保留一整塊表土（結束後放回去）

至少15公分深

站立的位置

嗯嗯……不賴！

啊……

攪攪!!

排泄物排到洞裡之後，放些土壤進去，用樹枝攪拌一下，這樣有助於分解。接著完成掩埋，並盡可能回復原狀。我認為找到並且挖出一個能好好掩蓋的洞是個榮譽，也或許不是，但是你仍然應該回復洞的原狀（盡可能在營地分散上廁所的原因之一，是避免挖到其他人的洞）。

擦屁股的材料則完全由你決定，我個人喜歡全天然材料，光滑的樹枝和石頭是我的最愛，當有很多苔蘚可用時，有時我也會用苔蘚。濕雪塊也是很好的材料，既能擦也能洗。盡量避免使用活植物，不僅因為這樣對植物不好，也因為你可能會對植物過敏。

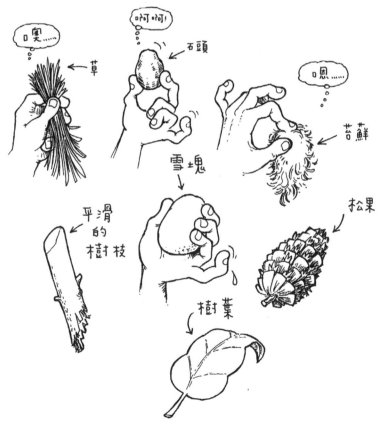

在樹林裡很容易蒐集到擦屁股的材料。嘗試各種尺寸、形狀與物體質地，你就會知道哪一種最好。以前有些毛皮獵人會隨身帶一根「擦拭棒」，並在每一次用過之後擦乾淨。在某些國家，左手常會拿來擦屁股，擦完之後清洗乾淨。基於交叉感染的風險，我無法推薦最後這二個方法給戶外人，但這也讓我們知道除了依賴衛生紙，我們還有其他選擇。

天然的擦屁股材料有個優點，就是不用揹下山，只要分散在排泄處的四周即可。如果你還是選擇衛生紙，就得準備把衛生紙帶下山！專門收納衛生紙的塑膠袋很好用，跟掩埋相比是最好的方法。我不建議掩埋，衛生紙分解得非常慢，不論掩埋或留在原地都是不能接受的。只要回想一下你在某些營地附近看到的噁心衛生紙就知道。

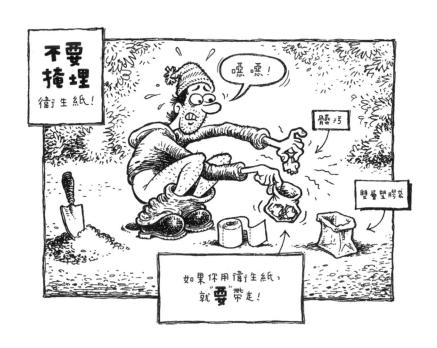

缺乏戶外禮節造成的
噁心 場面

噁！

惡臭

用過的
衛生紙

蒼蠅

沒有掩埋
的糞便！

在步道上，
這種畫面太常見了！

常會有人建議燒掉衛生紙。但實際上，衛生紙擦過之後會變溼，很難燒掉。還有，燒掉衛生紙也曾經引發森林火災。這個方法我並不建議。

如果你對使用天然材料有些不安，可以先用天然材料，再用衛生紙作最後清潔，就不用帶太多衛生紙下山。要記住，世界上一大部分的人口並不使用衛生紙。

上述建議可以運用在登山者可能會碰到的大多數野外情境，但同時也請閱讀本章最後「特殊環境的特殊考量」一節，有更多在野外上廁所的訊息。

洗手

上完廁所洗手是整個過程非常重要的部分。請人倒一些水在你手上徹底搓洗，搓洗的動作跟用肥皂殺死細菌相比，即使沒有更重要，也一樣重要。這個機械性的動作有助於破壞細菌以及從皮膚上移除細菌，所以外科醫師都會搓洗，而你也應該這樣做。請注意，直接把手放進溪中或在溪邊洗手，都不符合讓腸胃病原體遠離水系統的初衷，請在遠離水的地方洗手。

小號|

小號時試著避開脆弱的植被，因為亟需礦物質的動物常會把這些植物扯碎以補充鹽分。盡量把尿撒在石頭上或土壤上。基於美觀，我也會避免直接在溪中或溪邊撒尿，除非是在沙漠地區的河川廊道（RIVER CORRIDOR）上，這些地方都會建議直接尿在溪裡（尿在西半球的溪裡沒什麼問題，但在世界上其他地方就不見得安全）。

聽, 好了!

女孩們

把這光榮的尿布條
綁在背包外面

陽光

會曬乾, 並消毒殺菌.

特殊環境的
特殊考量

Special Considerations for
Special Environments

如果是在沙漠、高山與極區、海岸地帶、溪谷通道以及其他特殊環境,我們需要調整之前介紹的技術,也需要運用一些判斷、研究以及個人經驗去決定最適合特定地區的技術。記住,有些技術只適用於偏僻地區。在旅客流量大的地區就得遵守土地使用管理單位的規定。隨時練習如何把你對其他人以及環境的破壞減到最小。

當在偏遠地區如極區或一些沙漠地區的河川廊道上旅行時,如果碰上低水位,最好在河床外緣的礫灘上紮營。裸露的礫石和沙地是完美的耐踩地表,適合搭帳跟炊煮。請格外小心,也思

尿浸溼的泥土，好吃！

考一下帳棚的位置，因為雷雨會導致水位快速上漲，炊具用完之後也盡量移到比較高的地方。在可能有午後雷雨的沙漠地區，應該避免把帳棚搭在水道上以及山洪會到達的區域。山洪幾乎不會有預兆，可能致命，而導致山洪的雷雨可能落在極遠的地區，遠到你甚至不知道有雷雨。

在海岸區域，使用潮汐表可以幫助你把帳棚紮在高於潮水的地點。如果漂流木很多，而你決定要生火，就把火生在海水會帶走、低於高潮線的地方。

講到人類排泄物，在一些情況之下，例如在遙遠／原始的極區、高山以及沙漠區，可能因為石頭或是凍土太硬而不可能挖洞。在這些情況下，「抹開」你的糞便可能比較好。但只有在其他人造訪的機會趨近於零的地方才這麼做。小心地找一個離任何可能的水源（甚至是乾水源）至少 60 公尺的地方，分散或抹薄你的糞便。由於陽光以及天氣會幫助分解並殺菌，因此你要找的是有最多日照的地方。藉由把糞便抹薄，可以減輕在脆弱的土壤裡挖洞所造成的破壞。

若是在海岸邊，把糞便留在最近的高潮線以下，常常是確定快速分解的最佳方法。海洋能快速吸收且分解小量的有機廢物，找浪最大的地點可以有最好的結果（只有在其他人極不可能路過的地方才能把糞便留在地面上）。

有時候處理排泄物的最佳方式就是揹出去。某些地區會因為遊

客很多，要求你把糞便放在特別的袋子或管子中揹出來。環境只能吸收一定的排泄物。像奧勒岡州的 HOOD 山，現在就要求攀登者把排泄物揹出去。長天數的溪谷橡皮艇玩家，也都會照例帶走排泄物。請留意你要前往的地區有哪些規定。

抹開法

行 程 計 畫

> *"任何值得一去的遠征活動，*
>
> *都可以在信封的背面完成行程計畫。"*
>
> ——蒂爾曼（H. W. TILMAN）

計畫行程是有特定竅門的，有些人在枝微末節的小地方都很講究，其他人則手忙腳亂、匆匆忙忙啟程，讓人懷疑他們是否找得到登山口。計畫一趟行程的方式有很多種，大部分都必須想很多，但需要寫下的卻很少。本章內容就是每一趟行程你應該考慮的事情，從海拔 800 公尺的森林度假口到長達 60 天的遠征計畫都適用。

目標
Goals

任何戶外行程中，第一件要考慮的事情就是目標。目標會決定整趟行程。有時候你心中會有一個特定終點，需要投注全部心力才能完成，例如登頂某座山或是走完太平洋屋脊山徑。其他時候你可能只是想去美麗的地方「看看」。有些人喜歡跟朋友一起出去玩，但如果有個朋友火力全開，想在第一天就到 32 公里外的湖泊去釣魚，事情就麻煩了。若隊上的人想做的事都很不一樣，先決定行程的目標有助於調節爭執、解決問題。可能可以在同一

趙行程中兼顧不同的目標，也可能必須要拆成二趟行程。不論是哪一種方式，確定行程中每個人的想法是一致的，走起來才會輕鬆。成功的行程之所以成功，是每個人都得到他們想要的，心滿意足地回到家，以及最重要的，都走得很高興。

設定好目標，才能找出最好的方法完成目標，也才能決定要帶什麼裝備。要輕快地走？還是要吃得很好，在營地舒服地閒晃？跟同行的人坐下來，了解每個人的目標與預期，達成共識，再決定目標或是方向。行程時間越長、難度越高，這個行前會議就越重要。

目標可以不只一個，當然有一個最高目標會有所幫助，下面可以再涵蓋幾個小目的。如果你已經有一個特定目標，你可能會想要考慮其他的次要目標，以防你提前完成或無法完成第一個目標。

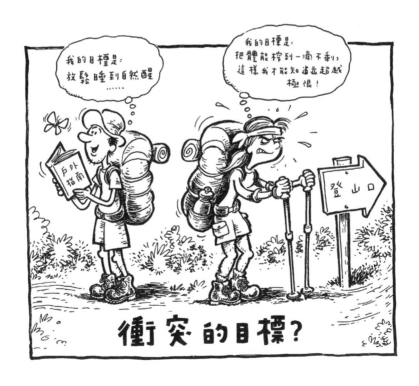

衝突的目標？

跟誰同行
Whom to go with

決定要跟誰一起去和設定目標一樣重要，你心裡可能已經有一個特定目的，只是在找尋有共同目標的人。反之，你也可能有一群朋友想去戶外，你的挑戰在於找出能滿足所有人需求的行程。對我而言，行程當中最好玩的部分並不在行程本身，而是一起去的朋友。請記住這一點，因為你也將會發現這件事有多真切。

讀大學時，我記得我最沮喪的時刻就是和朋友一起規畫行程，但他們到最後一刻才決定參加。要確保他們是真心投入，最佳方式就是先收一些錢，如果他們不願意先付一筆錢去買食物、瓦斯或裝備，那他們可能不是真的想參加。不論是 300 元或是 15,000 元（視行程的規模而定），繳交訂金會讓一切變不同，特別是訂金比較大筆的活動。先抓出行程費用，再請參加者繳交大約兩成訂金。預算也可以讓參加者決定他們是否能夠負擔，並減緩接續而來的潛在壓力。

確定所有成員都目標一致、願意投入，這可以讓你更深入了解整個隊伍的融洽程度。當然每個人都有各自的性格與癖好，這很正常。你也必須了解，人與人之間都存在著差異性。但是如果有人太特立獨行，那寧願盡早解決這個問題，也不要之後才處理團隊不合的後果。這可以是小到決定什麼是隊伍中大家認為是正常的

好隊友立刻幫每個人提水回來。

（例如不准裸露身體），每個人都需要遵守的。這代表可能要請某人不要參加，如果我覺得跟隊上的其他人格格不入，我也會遲疑是否要參加。

最後，任何團體都需要領導者，這不需要是專制領導，但是碰上麻煩時最好知道可以找誰處理。領隊在需要迅速下決定時很有幫助，他也可以在必要時出面促出決定及調節紛爭。大部分時候領導都可以很鬆散，憑共識去決定，但有一個人來控制韁繩會更令人安心。在決定領導者時要注意：領導者的戶外技術很好固然很有幫助，但他必須是受尊重的人。

研究
Research

在計畫行程時，你也必須自問你想走的行程實不實際。你規劃的時間是否足以走完行程，不會變成死亡行軍？整個隊伍是否有足夠的技巧克服預期的危險？先問自己一些問題，也針對你要去的區域做些功課。記得，事前做好計畫，大家就不用走得狠狠不堪。

資料來源包含導覽書、網路、圖書館、戶外用品店、土地主管機關以及去過你想去的地方的人。導覽書有好有壞，有的可以告訴你大量資訊，有的通篇廢話。希望導覽書至少給你一點訊息，讓你計畫一趟有品質的行程。很多時候只有在當地的店家才能找到你要的那本導覽書，但是為了找到那本書多逛一下是值得的。網路也可以協助你搜尋導覽書，上網路書店或是網路圖書館找一下。

如果你在網路上搜尋，也搜尋一下該區域的土地管理處，這樣做常會找到一些有用的訊息。你也可以用地點的名稱來搜尋。

網站也是尋找國外訊息的好地方，最少也能找到聯絡的電話號碼、電子信箱或是單位名稱。

另外一個你可以上網做的，就是找出當地的戶外用品店。不要害怕打電話給他們以及詢問問題，大部分的人都喜歡幫人。如果你夠幸運，上網搜尋可能會找到去過你想去的地區的人，他們可能也完成過類似的行程。我的經驗是，這些人常常是最佳的資料來源，能提供你最多當地訊息。我曾經從過來人口中得到非常詳盡的當地第一手知識，非常感謝他們。千萬別小看這些資源！

許可證與規定 |

在這個進入限制與規定日漸嚴格的年代，針對你要前往的地區了解當地主管機關有哪些特別規定是很重要的。不論你喜不喜歡，許多地方會要求你取得某種許可證。希望這跟保護當地的原始狀態比較有關，而不是為了賺錢。即使不用取得許可證，大多數地方也會有一些保護自然資源的特別規定。這些可能包含如何在有熊的地區露營、火的使用限制、人體排泄物如何處理，或是指定營地的使用規定。這些規定都要事先知道，否則，等到達當地才發現缺了一張許可證，或是被限制在特定營地中紮營，打亂了你原本的計畫，這都會令人大失所望。

要去的地方是什麼樣子？ |

問自己這類的問題：

- 有什麼蚊蟲問題？
- 找到水源有多困難（特別是在乾燥區域）？
- 帳棚是必要的，還是可以用天幕？
- 你可能會看到多少人？

如果要進入山區，弄清楚積雪會持續到什麼時候。你可能得把三月的行程延後到四月，也或許需要帶釘鞋與／或冰斧上山（當然要先學會使用）。

天氣|

天氣分成兩部分。其一是要知道當地在當季的典型天氣，即使天氣很難有「典型」，這仍然有助於你決定要帶什麼裝備。你甚至可能因此決定改變行程日期。其二是去之前先看天氣預報，這對週末的行程非常有幫助，有時甚至很準確。網路上有許多地方可以看到天氣預報。

潛在的危險|

有毒蛇跟熊的問題嗎？有其他動物要留意嗎？需要橫渡大溪流嗎？還是有足夠的橋可以用？午後雷陣雨以及伴隨的雷擊是否普遍？有任何需要避開的強盜、游擊隊或綁架犯嗎？——不要笑，若你要前往國外，這就會是問題。了解潛在的危險可以幫你把風險減到最低。

你也可以從當地主管機關或當地派出所知道登山口的車是不是常被洗劫。所有登山口都可能出現這個問題，但有些地方比其他地方還要糟。

到達當地|

如果出發地跟終點是同一個地方，你要做的可能就只是跳進車裡跟著地圖走。其他時候可能會更難，特別是需要乘坐接駁車或大眾交通工具時。花時間研究一下是值得的，有些時候你可

能會需要改變計畫，再沒有比因為交通問題而無法到達登山口更糟的事情了。攔便車在某些地方是好選擇，但是在其他地方可能會很考驗耐心，最好能避免。

跟反方向走的健行隊伍交換車子開也很不錯，也就是對方會從你的終點出發，反之亦然。我有些朋友就曾經做了一件事而省下許多錢：跟從極區的偏遠地方飛回來的隊伍均攤飛機錢，因為對方剛好在同一天飛出來。花錢花時間打電話給陌生人有時候可能很值得。

景點｜

做了這些功課，也跟這麼多人談過後，找出路程上是否有必去的景點。否則，等你回到家才發現自己錯過了附近的溫泉，不會覺得可惜嗎？

狗
Dogs

狗能讓人開心、跟人作伴，但除此之外，狗對野生動物或其他怕狗的露營者而言，可能也是麻煩與威脅。完全沒辦法把寵物留在家裡的人應該規劃下列事項：

・帶狗鏈，在必要時限制狗的行動。

・讓狗待在你的視線之內，這樣你才知道牠沒有去追趕野生動物，或是咬其他露營者的食物。

・確定你可以控制狗不叫，狗吠會打擾其他人。

・鏟屎器不只用於城市公園。如果你的寵物在步道上或是

營地排便，請鏟起來帶到水源 60 公尺外掩埋，或是帶下山。水源受污染，一般都是因為排遺，而這並不限於人類的排遺。

- 如果你的狗遇到馬、鹿或是其他登山者會瘋狂吠叫，就把牠留在家裡或是全程以狗鏈限制。野生動物就算沒有被狗騷擾，生活也已經夠艱難了。

不要誤會，我喜歡狗，也喜歡丟棍子給狗或看著狗追自己的尾巴跑。身為養過狗的主人，我了解狗跟主人的特別關係。但是狗主人也必須知道，並不是每個人都跟他們一樣喜歡狗的陪伴。在某些地方，像是國家公園，即使只是帶狗健行都是非法的。帶狗出門之前先查一下當地的規定。

裝備考量
Equipment Considerations

再也沒有比看著帳棚生手試著搭帳棚更有趣的事了。然而，這樣的笑話最好只發生在自家後院，而不要發生在下大雨的森林。從爐子到綁腿，所有裝備無不如此。在帶去露營之前先在家裡摸熟。在家先大致看一下裝備也可以讓你趁機確認裝備都在，狀態也很好。健行最糟糕的事，莫過於在十天行程的第一晚發現爐子的油線壞掉，或是你忘了帶某根營柱。我之所以知道，是因為我就出過這種錯——這都是血淋淋的教訓！

接下來的考量，是誰要帶哪一樣裝備。如果是一群朋友同行，花時間分配裝備是值得的，不用每個人都帶急救包或刀子。出發之前問清楚，就可以省掉重量。

我們可以這樣問：如果你要買一些昂貴的團體裝備，怎麼做比較省錢。是由某個人買下來自行擁有，還是集資購買將來再一起使用？另一個想法，就是在行程結束之後賣掉裝備把錢分掉。討論怎麼處理裝備壞掉或是遺失的情況，特別是這項裝備屬於某一個人時，是他自己吸收，或是大家分攤？我的車就曾在某次活動壞掉，結果是我們共同分攤修理費與遺失的零件。先討論這類事情、取得共識，可以避免事情發生時傷到荷包跟感情。

食物及燃料
Food and Fuel

行軍者在吃飽後總是比較快樂。在規劃任何行程時，食物種類與數量是最艱難的挑戰之一。規劃糧食時有個重點：要考慮每個人的食量，以及喜歡與不喜歡吃的食物。對我來說，沒有比燕麥粥更糟的食物了，但是麥可很喜歡。隊伍裡可能有素食者。問一下並找出誰喜歡

簡易砧板

翹起小指 →

新鮮蒜頭

切

← 小刀

↓ 你的碗蓋

CAMPING
STOVE
FUEL
DANGER!

1加侖
4夸脫
(3.7公升)

1公升
(.946夸脫)

公制
簡易換算

1夸脫和1公升
差不多!

什麼食物,以及完全不碰的東西。找出誰對什麼食物過敏也很重要,如果給我朋友布雷吃堅果,他可能會死於全身過敏性反應。

所以你該怎麼規劃食物?我知道二個基本方法。一個是逐餐規劃,另一個是先算出這麼多人吃這麼多天總共需要多重的食物,接下來把這個重量套到公式中,得到行動糧、早餐與晚餐的份量各是多少。我個人的經驗是,若是四天或更短的行程,逐餐規劃比較簡單。長天數的行程我偏好整體規劃。二種方式都實用,可以二者都試試。

不論你要做什麼,糧食都要帶夠。你可以嘗試低卡路里的行程(我當然已經試過),但是你必須樂於挨餓。正常情況下,以每人每天需要 3,000 大卡來規劃。食量小的人在短行程中可以估少一點(大約 2,500 大卡),食量大的人就要考慮多帶一點食物(大約 3,500 大卡),然而要小心不要帶太多食物。把足夠再露營一到二天的食物帶回車上,代表你多揹了 1-2 公斤的重量。我喜歡回到車上時有點餓的感覺。

我喜歡重新打包或是重新包裝我的食物,可以打結的雙層塑膠袋最好用。拉鍊袋在短天數行程很好用,但如果是長

天數行程，拉鍊壞掉就麻煩了。重新打包食物可以避免不必要的包裝，例如紙板以及長期保存用的密封包裝，這些東西很占空間，而且一打開就無法再完全密封，所以，扔掉吧，不用揹那麼多垃圾到處走。買整批的散裝食物可以在一開始就避免這個問題。

飲食計畫
Meal planning

概念是先知道你總共需要幾餐，再決定你每天想要的菜單。菜單可以從非常簡單到非常奢華，就看你的炊事經驗以及行程目的而定。我曾經在短天數行程中不攜帶任何需要炊煮的食物，也規畫過需要比較多炊煮的菜單（參考範例）。市面上有許多出色的食物書，我並不打算在這講到特定食譜。我的經驗是，在家能做的菜，就可以在野外煮。

兩天菜單範例

第一天
早餐 - 墨西哥烤餅（玉米餅、豆子、乳酪與莎莎醬）
午餐 - 花生、巧克力棒與蝴蝶餅
晚餐 - 義大利麵、紅醬、帕馬森乳酪、洋蔥與乾花椰菜

第二天
早餐 - 炸馬鈴薯餅、乳酪與洋蔥
午餐 - 乳酪與餅乾、橘了、糖果棒
晚餐 - 甜酸米（腰果、葡萄乾、醬油、黑糖、醋與油）

雜類
調味品 - 奶油、橄欖油、香料組
飲料 - 熱巧克力與茶

現在冷凍食品非常普遍。我的經驗有限，而冷凍食物又有優劣之分，有一些很好吃，但其他的不是太淡就是太鹹。飲食計畫中也可以包含冷凍食品，但是要確定這些東西吃得飽。像我很會吃，晚餐吃下二人份的冷凍食品後還要額外吃其他東西。冷凍食品還很貴，經費有限的人就沒辦法買太多。關於飲食計畫的另一個好處，就是你可以把計畫拆散分配給其他夥伴。例如四個人走八天，如果每個人負責規畫並準備兩天的食物，問題就解決了。

整批食物規劃 |

如果是較長天數的行程，整批食物配給是比較好的方法，比每一次都列出菜單還簡單，炊煮時也比較有彈性。我認為這樣也能讓你成為更好的廚師。此外，購買、炊煮大批食物累積下來的經驗，也會讓飲食規劃變得更容易，會比較知道要帶多少米跟麵。

跟一些朋友一起去太平洋屋脊山徑健行十天的行程，是做整批食物規劃很好的範例。假設隊上三個人都是一般食量，那大概每人每天需要攜帶 800 公克食物（大約 3,000 大卡），食物總重大約是 24 公斤（0.8×3×10）。以下面這張表來計算，你會得到每個類別的重量，加起來總共 24 公斤。

晚餐	22 ﹪ × 24 = 5.28 公斤
早餐	20 ﹪ × 24 = 4.8 公斤
行動糧	25 ﹪ × 24 = 6 公斤
乳酪	12 ﹪ × 24 = 2.88 公斤
飲料／湯	14 ﹪ × 24 = 3.36 公斤
點心／糖	5 ﹪ × 24 = 1.2 公斤
奶油或人造奶油	2 ﹪ × 24 = 0.48 公斤

共計 ＝ 24 公斤

備註：食物每天的重量指的是乾燥時的重量，罐頭食品包含水分，會增加許多重量而沒有增加熱量，選擇食物時要注意。

我喜歡把食物分裝成半公斤一包。由於我常用半公斤麵粉煮三人份的食物，當我在做飲食規劃時，也習慣用這種方式檢查食物。如果你常常需要規劃大量食物，承重一公斤、刻度 10 公克的廚房磅秤是很好的投資。

你可以自行混合以及搭配各類食物，上面表格所列的比例與類別只是參考，並非不可變動。如果你不喜歡乳酪，改帶花生奶油或是天貝。如果你很喜歡餅乾而不想動手烘焙糕點，就可以把點心拿掉，多帶一些行動糧。我並不是很喜歡熱飲，夏天幾乎都不帶上山。如果天氣變涼，我可能會帶洋蔥、紅蘿蔔以及馬鈴薯等新鮮食物上山。因為這些食物仍然含水，規畫的食物重量因此需要增加一些，但我還是會想辦法從其他地方減輕 0.5-1 公斤，好饒過我正在老化的背部。

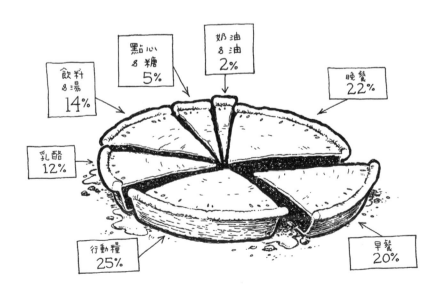

飲料&湯 14%

點心&糖 5%

奶油&油 2%

晚餐 22%

乳酪 12%

行動糧 25%

早餐 20%

不見得需要把每人每天的食物重量限制在 800 公克以下，有些時候你會需要一天 900 公克甚至 1,100 公克（冬天的食量），尤其是隊上的人都特別會吃，或是在寒冷的季節旅行，身體需要更多熱量來保持溫暖時。另一方面，有些時候一天只需要 700 公克。以大量食物來分配糧食的好處是可以改變所攜帶的食物量。更好的是，還可以改變食物的百分比。如果你在某次行程發現 22 % 的晚餐不夠，而熱飲則持續過剩，就可以在接下的行程中降低熱飲的百分比，加入晚餐中。藉由調整所攜帶的食物數量與種類，最終就可以微調食物系統。

如果你仍然對整批食物的計畫方式感到好奇，想知道更多內容，《戶外領導學校烹飪書》（見附錄 B）有一章專講大量食物規劃，內容精采，也有食譜、烹調訣竅以及其他實用的有趣知識，更不用說麥可精采又想像力豐富的插畫。

整批食物的種類

以下是各類別中你可能會想要帶的食物舉例，當然不止這些。雖然我認識的一些人說他們只吃馬鈴薯餅跟義大利麵就滿足了，但變化食物可以調劑生活，更不用說營養了，所以最好攜帶各種食物以涵蓋所有的食物類別。如果攜帶的食物需要煮比較久（如糙米或豆類），就需要多帶些燃料。幾乎任何食物現在都有速食的選擇。

晚餐食物 22%
這一大類包含所有可以當作晚餐的食物種類。
舉例：義大利麵、米、豆類、扁豆、麵粉（做披薩、司康等）、熟麵粉加羊肉蔬菜、布格麥食、速食馬鈴薯、拉麵、玉米餅、口袋餅或是其他麵包。

早餐食物 20%

你早餐喜歡吃什麼？帶你喜歡的！我通常偏好跟晚餐一樣的東西，其他則包含穀物早餐（冷、熱皆有）、馬鈴薯餅、貝果、瑪芬、麵粉或是鬆餅（麵粉預先混合發粉、鹽等）。

行動糧 25%

直接在路上吃、通常不需要煮的點心。這類東西的一部分（種籽、堅果、葡萄乾）可以加到炊煮的餐點中。

舉例：堅果、種籽、水果乾、能量棒、巧克力棒、餅乾、蘇打餅、鷹嘴豆泥、綜合脆片、肉乾或果凍。看看食品雜貨店的食物桶有什麼東西。

乳酪 12%

乳酪有很多選擇。如帕馬森乳酪與羅馬諾等硬乳酪在天氣熱時不會滑滑黏黏的，但是我也曾經在各種天氣中成功地攜帶切達、傑克、莫扎瑞拉、瑞士以及奶油乳酪。花生奶油跟天貝也可以代替乳酪。

飲料與湯 14%

可可、檸檬或其他綜合飲料粉如 Tang、綜合西打以及茶（不用秤重）、沖泡杯湯、湯粉與番茄粉。

點心與糖 5%

速成布朗尼、蛋糕、薑餅、乳酪蛋糕、果凍與布丁。也可考慮包裝好的預拌餅乾麵糰。紅糖包比白糖包好。如果你只有在泡茶或催化發酵粉時用到糖，可只帶一點糖上山，以節省重量。

奶油與油 2%

如果可以，我喜歡帶奶油，但是奶油在比較暖、比較長的行程中比人造奶油容易腐敗發臭。使用雙層袋以及／或是旋蓋的容器，以免天氣熱，油在背包裡面滲出來。也可以用奶油取代油。

調味罐 |

最後你應該想一下你的食物修補包要帶些什麼，我從不把這個重量算到食物的重量裡，因為這太重要了。小塑膠瓶可以裝不同的調味品，帶你喜歡的調味品，如果你猶豫不決，我的調味品包含以下：

大蒜粉	鹽	醋
咖哩粉	塔巴斯科辣椒醬	啤酒酵母
醬油	奧勒岡及羅勒	小茴香
辣椒粉	肉桂粉	橄欖油

你也可以帶你最喜歡的乾燥蔬菜以增加口味及顏色，我喜歡帶青花菜乾與番茄乾，新鮮的蔥跟蒜也很棒。千萬別少帶你最喜歡的調味品，只要針對天數調整數量即可。

食物補給 |

若是天數很長、無法攜帶所有食物的行程（對多數人而言指 12 天或更久），就需要找到方法補給食物。補給有許多方式，從

地址示範

JOE SHMOE
Appalachian Trail
Thru-Hiker
℅
GENERAL DELIVERY
Lyme, NH 03768

郵寄補給

要記得
FedEx & U.P.S.
不送件到郵件寄存
的地址

簡單地在途中的汽車裡拿出補給的食物到以飛機補給都有。此時就需要跟去過的人稍微討教一下了。有些地方你可能要用飛機來運送補給（例如阿拉斯加），這不便宜。其他地方則可以雇用馬隊將補給品在約定的時間運送到約定的地點（落磯山脈的許多行程是以這種方式補給）。最簡單的補給方式可能是走到路上，從汽車裡拿出補給品。你可以請某人跟你碰面，或是請他先把補給品藏在附近。另一個走太平洋屋脊山徑或是阿帕拉契山徑的人常用的方式，是把補給品寄到沿途的小鎮上，只要花一天走出山區，到郵局拿補給品再走回去（也可以順便洗澡，吃上熱騰騰的一餐）。只需要請親友在一個禮拜前把食物寄到當地郵局給你，並註明是「郵件寄存」（GENERAL DELIVERY）。

燃料

若用的是白汽油或其他液態燃料的爐子，三人每天的使用量差不多是 225-300 cc 之間。當然你可以依據爐子的使用效率、用在炊煮的時間以及季節來微調。秋末到初春你可能會喝比較多

熱飲。在炎熱的季節或高海拔地區，燃料罐的頂部要預留一些空間膨脹，以免燃料滲漏。填充到距離頂端 3 公分處比較適當。爐子的燃料罐也要預留空間（約罐子 1/6 長度），才能在增加罐子壓力的同時又不至於過度加壓。

若是用高壓瓦斯，應該以三人三天用掉一罐來計算，同時準備一罐備用瓦斯，以防出現滲漏。由於很難量出罐子的瓦斯在上一趟行程中用掉了多少，因此可能要再多準備一罐。

地圖 [1] Maps

可以在大多數的戶外用品店找到等高線地圖，應該會有區域性地圖甚至更多。如果你對其他地區有興趣，他們可能也可以幫你找到想要的地圖。我推薦用這樣的方式找地圖，比較不用跑東跑西。

如果這些地方資源對你沒有幫助，或是沒有你要找的地圖，就要開始找尋其他的訊息來源。你可以直接從 USGS 訂購地圖，如果你不確定你需要什麼地圖（它們的網頁也有索引功能），可以索取免費的「州地圖索引」。熱門的健行地區可能會有廠商做出防水而且非常詳細的地圖，也不要小看林務局（FOREST SERVICE）、國家公園或是土地管理局（BUREAU OF LAND MANAGEMENT），它們常常會有還算不錯的整體地圖（雖然沒有等高線地圖詳細）。聯絡當地政府可以得到更多的訊息，你也有可能因此取得當地的等高線地圖（或者地圖名）。圖書館也是很棒的資源。

註 1　在台灣，絕大多數登山者都習慣使用 1:25,000 的等高線地圖。大多數戶外用品店都能買到上河文化出版的《台灣百岳導遊圖》，這套地圖都以防水紙做成，非常適合野外使用。

緊急應變計畫
Emergency Planning

「如果我 _____，我應該怎麼做」，這樣想可以幫助你為緊急狀況做計畫。迷路了應該怎麼做，或是登山夥伴受傷了應該怎麼做？你不能一直這樣想，否則很容易發瘋，但這樣的確可以讓你填補知識空缺。萬一有人受傷或迷路了，你必須知道你有哪些選擇，通常會先通知當地的警察局或中央的土地管理官員，因為他們是啟動搜救行動的人 [2]。先查一下你要去的地方有沒有手機收訊或無線電收訊。求救可以直接打 911 [3]。考慮攜帶該區域全區的地圖，上面會有些周圍地區像是城鎮、道路等有用的資訊，如果你決定更改路線，這也是重要的參考資訊。

我會把完整的行程計畫書交給我信任的朋友，萬一我沒有在預定的時間回來，才有人知道該去哪個地方找人。把計畫書交給信任的、會實際確認你行蹤的朋友是其中非常重要的部分。我會給他們預計時間以及「遲歸時間」，預計時間是我計畫回到山下的時間，但是如果我沒有出現，我不希望我朋友因此就打電話給公部門。我可能因為在某個地方走錯叉路或是早上比較晚出發而有些延誤，我也可能在回家的路上吃個晚餐。「遲歸時間」才是我真的希望人們開始來找我的時間，這個時間距離我的返回時間可能是幾小時或幾天，依行程長短而定。

如果你是獨攀，把行程計畫給一個朋友就變得加倍重要。萬一你受傷了，不會有任何人在身邊幫你，就更要確定有人會來找你。確實走在計畫的路線上也很重要，若你不幸在預定路線以外的地方出事，搜索時間會因此拉長，而且變複雜。如果你要留一些選擇餘地，到了現場再決定走哪條路線，把可能的路線都列在計畫裡。緊急援救的選項也要列上去，萬一發生意外就可以幫上忙。

戶外急救已經超過本書的範圍，但市面上許多關於野外急救的書都很棒，我會建議帶一本上山，尤其是長天數、偏遠的行程。

這些書的內容都很有趣，特別是當你有一些醫學問題需要解答時。另外，對於任何想要常常待在野外的人，我都建議應該上某種急救或是野外第一急救者（WFR）課程。

如果碰上緊急狀況，在真的需要幫助時求助當然很重要，但我也覺得在野外擁有自給自足的能力已經變成一門消失中的藝術。在現今科技時代裡，太多人不在意這樣的能力而變得依賴其他人，我鼓勵你在任何行程都可想一下自己如何幫自己解決困難、擺脫麻煩？而不是一味依賴手機或他人。與其幫助一個穿著棉質短褲及 T 恤過夜、沒有帶地圖或不注意周遭環境變化的笨蛋，我們都寧願做其他事情。要進入戶外都要做好準備，這樣至少可以試著幫助自己或是其他人。每個人都樂於幫助能自助的人。

把一切整合起來
Putting It All Together

保持簡單，否則會無法控制。找出真正需要的東西，找出適合的人，讓適合的人做適合的事情，這樣就不會有人忙不過來，也能讓每個人都有參與感。寫下需要完成的事項（信封就可以），一一分派，完成之後劃掉，不要陷在太瑣碎的事情中無法脫身。任何行程的計畫與執行，關鍵都在於彈性與變通，知道有哪些選擇會比追究細節來得重要，我最喜歡的都是那些調度最簡單也最不依賴科技的行程。

如果你要去登山的區域不是高山，或是沒有合適的紙本地圖，目前最受登山者喜愛的，是邱俊穎（蚯蚓）創建的地圖產生器。只要簡單的步驟，就能將紙本地圖列印出來，還能將其他山友提供的 GPS 航跡套入地圖中一併列印使用。譯註

除了紙本地圖，登山客、綠野遊蹤、OruxMaps 等，是目前最常見的手機離線地圖應用程式。

註 2　在台灣，第一時間啟動搜救行動的是消防局。譯註

註 3　台灣緊急求救應直接撥打 119。譯註

野 外 的 危 險 因 子

生活中沒有一件事情是沒有風險的，進入野外也有一定的風險。在行程中你越衝，風險就越高。冒這樣的險本身並沒有錯，事實上承擔風險是你學習、成長的方式。生活本身就有風險，不論你是過馬路、搭飛機或是在山頂享受風景，一路上你都是在冒某種程度的風險。地球上任何地方都有風險，就算你待在家裡躲避這個世界，地震仍有可能找上門。

儘管在野外旅行有其風險，你可以藉由更加了解這些危險因子把風險降到最低。只要你了解了這些危險因子，就可以採取行動來降低風險，或是完全避開這些危險因子。

這些危險因子可以分為兩大類：客觀跟主觀。客觀的危險因子是環境的一部分，包含雷擊、落石、動物攻擊、渡溪等。主觀的危險因子是每個參與活動的人所帶來的，包含自負、缺乏經驗、過度自信、不謹慎等。意外發生之後，我們用「人為錯誤」一詞來描述主觀的危險因子。

客觀的危險因子只有在人介入時才有風險。橫渡溪流時，你把你自己暴露在溪流的危險因子當中，但可以藉由選擇渡河點以及渡溪方法來降低風險。主觀的危險因子發生在你誤判河水的深度或是激流的強度、缺乏選擇較佳渡河點的經驗，或是急著過溪的時候。意外會發生，通常是主觀與客觀的危險因子相互作用的結果。

做好準備
Preparedness

聽到露營者因為準備不周而發生麻煩，是很令人難過的。只帶手機求援卻忘了帶地圖或備用衣物等必要裝備，是不負責任的。要有發生意外的心理準備。如果你為此做了準備，謹慎地決定要做什麼事、要帶什麼裝備，通常都能找出方法解決問題。然而，你還是可能有需要求助的時候，這並沒有什麼不對，沒有人可以預測所有的事情，但是做好事前準備、帶著足夠資源，應該就可以解決大部分問題，只有很罕見的情況才會需要請求支援。

對危險因子有所警覺是降低或避免危險的第一步。這一章講到了一些野外的危險因子，當然這不是全部，也就無法涵蓋所有減少風險的可能方法，這就是你的個人所學與判斷力派上用場的時候了。學會讀地圖、觀察天氣，務實地面對可能發生的事。學些基本的急救與裝備維修。解決問題是件快樂的事，可以建立自信與自立。不要害怕冒險，以你的經驗為基礎，承擔合理的風險，隨著經驗越來越多，你可以承擔不同的風險，甚至挑戰自己的極限。記住這個格言：「留得青山在，不怕沒材燒。」如果你發現自己還沒準備好做某件事，可以在狀況好一點時再去做。我已經不記得多少次因為情況超過我當時的技術水準而撤退，但隨著我的經驗增加，曾經的挑戰現在已變得稀鬆平常。

你選擇進入野外，就代表你接受了一定程度的風險，如果某種危險因子讓你不安，就避開。如果你不喜歡灰熊在食物鏈當中的地位，就不要進入牠們的棲息地。如果你不大擅長渡溪，就避免橫渡溪流。如果你不懂怎麼在雪地行走，就不要踏上雪坡。

最後，對你選擇承擔的風險負責。預期有人在你有難時伸出援手是糟糕的登山風格，因自己的困境而責怪其他人，就更加糟糕了。

動物
Animals

我自己的動物規則是：比我高大的就避開。任何動物不論是大是小，在受威脅時都會想盡辦法保護自己，所以必須給牠們足夠的空間。公麋鹿在秋天的發情期會特別具有攻擊性，你不會想在上廁所時驚動到任何一隻。

某些地區的動物會帶有病原，鹿鼠的排遺以及漢他病毒在美洲的一些地區是嚴重的健康問題，狂犬病也可能是問題，我有個朋友就曾經在墨西哥被患有狂犬病的牛隻攻擊。

硬蜱也是疾病的主要帶原者。在硬蜱出沒的地區，每天都要檢查身上有沒有這些小東西。考慮穿著長褲並把褲管塞到綁腿裡。如果需要鑽大量草叢樹林，可以穿著長袖衣。若身上有硬蜱，就用鑷子夾住硬蜱頭，慢慢拉出來。

旱獺
(Marmota caligata)

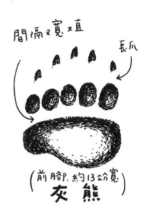

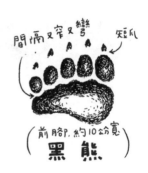

間隔又寬疏　長爪
（前腳，約13公分寬）
灰熊

間隔又窄又彎　短爪
（前腳，約10公分寬）
黑熊

<table>
<tr><td>

熊
Bears

</td></tr>
</table>

在有熊的地方旅行，必須注意一些特定事情。但這會因遇到的熊品種而有些許差別。在所有熊當中，黑熊是最不具攻擊性的，但這並不代表牠不會攻擊人，只是可能性比較低。黑熊在美國本土 48 州比其他種類的熊都要普遍。在某些地方，牠們的問題很小；但在其他地方，牠們則是危害嚴重的動物。

灰熊比較具攻擊性，性情也比較無常。如果領域遭入侵（距離幾公尺到二、三百公尺的任何地方），比較會發動攻擊。若要進入灰熊的活動範圍，有一些事情要特別小心，所以，請繼續讀下去。黑熊跟灰熊都是雜食性動物，意思是吃得很雜，從植物、動物到昆蟲都吃，大型哺乳類動物只是牠們食物來源的一小部分。

講到攻擊性，最有可能攻擊人類的是北極熊，但是北極熊很難遇到，除非你在北極海或是哈德遜灣附近健行。牠們的好奇心非常強，也愛吃溫體動物。如果你遇到北極熊，後果難料，或許只能拚個你死我活。

遇到任何帶著小熊的母熊都有潛在危險，而且危險一觸即發。帶著小熊的母熊有極強的保護欲，對拿著相機的人不會客氣。如果你遇到小熊，趕緊離開，因為母熊幾乎可以確定就在附近，如果可能，就循著原路往回走。

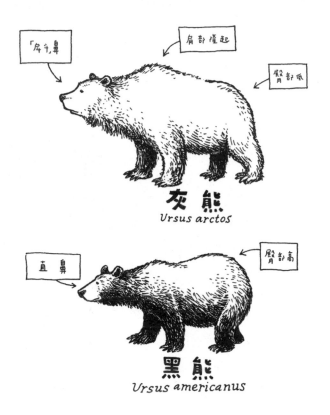

灰熊
Ursus arctos

黑熊
Ursus americanus

關於熊的一般事項｜

正常情況下，熊不會主動跟人互動。雖然曾經有熊把人類當作獵物，但這非常罕見，特別是黑熊跟灰熊。然而在一些地方，熊會來找尋人類的食物。這些熊雖然無意咬人類，但喜歡我們背包裡的任何食物或是零食，或喜歡坐在營地附近。由於有些人的露營習慣不佳、垃圾保存不當，使熊得以輕易拿到人類的食物，也讓牠們把人類的氣味跟食物聯想在一起，因此出現這樣不幸的情況。這類被我們稱為「有問題」或是「習慣不好」的熊，常常會被移往其他地方或是被土地主管當局撲殺（戴有耳標代表這隻熊有問題）。把食物跟熊隔離開來、把垃圾帶離

野外，有助於減少熊跟人類的不良互動，也讓熊不至於把我們的氣味跟食物連結起來。

了解你想要前往的地區是否有熊的問題，土地主管當局通常能讓你知道當地的情況，如果你要進入的地方有灰熊活動，他們還可以告訴你旅行與露營的特別規定。美國本土 48 州規定在灰熊活動地區旅行得把食物吊起來或存放在防熊容器中。

熊的視力很差，但嗅覺非常靈敏

熊在清晨與傍晚最為活躍，在這些時間要提高警覺。

熊不喜歡驚嚇。黑熊受到驚嚇時，最可能的反應是逃離現場；灰熊的行為則比較難預測。在灰熊的活動範圍內應該邊走邊發出聲音，拍掌、用破嗓子唱歌以及大聲叫喊都可以讓熊知道人類就在路上。希望你在遇到熊之前，熊已經離開，否則等你看到熊，可能已經太遲了，尤其是當你走在密林中或地形起伏的地方時。

熊也不喜歡狗，雖然有些獵人會用狗隊來獵熊，但家犬不是熊的對手。狗會忍不住去追熊，而被激怒的熊會襲擊狗，狗不是當場死亡就是跑回你身邊尋求保護，後面跟著一隻非常憤怒的熊，而憤怒的熊是我們要避開的。

最後，要張大眼睛留意熊的痕跡。新鮮的腳印、排遺或是其他痕跡（例如有熊爪印的樹、撕裂的樹幹、翻覆的岩石或是被挖起的樹根）都代表附近有熊。此外也應該避開熊儲藏死亡動物的地方，因為熊會保護並捍衛食物。如果你看到部分掩埋的動物屍體或聞到正在腐化的肉味，迅速離開。要避免遇到熊，最好的技巧就是隨時警覺。注意風向也有幫助，上風處的熊無法聞到你的氣味，你的聲音也沒辦法傳遠。迎風行進時要更小心。

當行進時遇到熊 |

萬一在行進時遇到熊，有幾件事是你應該做的。如果熊還沒看到你，你應該安靜地退回去，看看有沒有辦法繞道。你也可以等熊自行遠離之後繼續行走。如果熊已經看到你，慢慢退到熊看不到的地方，然後迅速離開。如果熊已經近到可以聽到你的聲音，邊往後退邊用堅定但冷靜的語氣對牠講話，這樣做的目的是幫助熊認出你，讓牠知道你既無威脅也不是牠的獵物。如

果有需要，慢慢揮動你的手臂，幫助熊認出你。

不論你做什麼，千萬不要在熊面前跑開，這樣熊只會把你當成獵物，啟動獵食者的本能。熊會以時速 60 公里的速度迅速將你撲倒。尖叫、直視熊的眼睛以及快速移動也會導致熊來追你，所以也要避免做出這些動作。

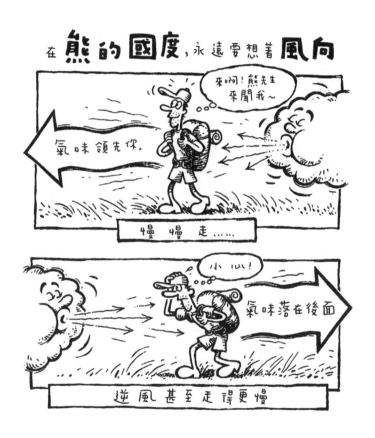

如果有熊跟著你，可以邊繼續走邊丟下一些東西（頭巾、帽子等，但不要丟食物！）引開牠。有人會談到爬樹，但除非你跟熊之間有足夠的距離，否則你可能沒有辦法爬得夠高、夠快逃

離。熊也有爬樹的本領，尤其是黑熊，甚至某些灰熊也可以，你可能必須爬得很高，才能讓熊打消念頭。

發動攻擊的熊 |

如果熊攻擊你，有一些事情你應該做。雖然這個建議聽起來很瘋狂，在大多數的情況下還真能發揮作用。記住，熊的攻擊大多數只是虛張聲勢。熊很可能跟你一樣害怕，不是從你旁邊跑過，就是會停下來並往回走。記住，奔跑或背對熊都很不好。

站在原地。如果你們有一群人，就站在一起，揮動手臂，並用堅定的語氣講話，目的在於讓熊知道你太大了，難以攻擊。你並不是要威脅牠或進一步激怒牠，只是要牠知道你是無害的。如果你是單獨一人或是小團體（少於四人），要以側面對著熊，減少面對著牠的面積。不要屈著身體，但要安靜並保持不動。

是什麼？

如果有頭熊只是直直站著，那可能只是想要看看（或聞聞）你。

不要驚慌

如果你有防熊噴劑就用。等熊進入噴射範圍內是最有效的使用方式，罐子噴出來的煙霧及聲音就足以把熊嚇跑，而熊也要經過煙霧才能到你身邊。如果熊沒有停下來，對準牠的眼睛噴牠一下。當熊往後退或是試著擦下臉上的辣椒噴液時，再撤退一次。

如果發生最糟的情況，熊真的攻擊了你，那麼，針對不同的熊要做不同的反應。如果是灰熊，熊一接觸到你，你最好就臥

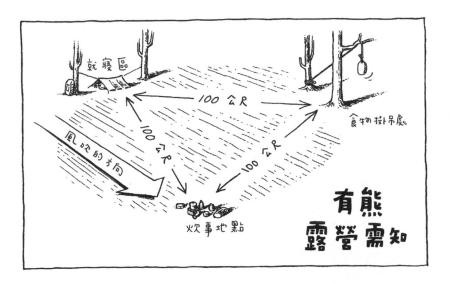

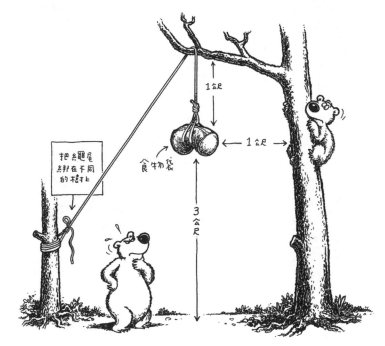

倒。你可能會忍不住想提前臥倒，但這樣會使原本的假攻擊變成真咬。臉朝下臥倒，雙腳打開，用手掩護頭部跟頸部，這樣可以保護你的重要器官，也讓灰熊難以將你翻轉過來。在大多數的咬傷案例中，灰熊通常會在離開之前猛拍以及啃咬幾次。確定灰熊已經離開再站起來，否則可能會引發另一次攻擊。

如果是黑熊，最好的辦法就是反擊，試著攻擊鼻子或是眼睛。如果灰熊或北極熊已經把你當成晚餐，這個方法也適用。

好消息是，熊很少攻擊人類，你更有可能遇到蜂叮、蛇咬，或是被狗咬傷，但這並不表示你不用採取防範措施。

防熊噴霧|

在 1986 年，比爾・普德茲（BILL POUNDS）推出罐裝的辣椒噴霧。他的想法是，辣椒噴霧可以驅趕熊類，而且比槍容易使用。這產品奏效了。一些加拿大研究者的研究顯示，辣椒噴霧有 85％ 的成功率可以驅趕好鬥的熊（槍枝的成功率是50％）。防熊噴霧容易使用、攜帶，在有熊類活動的區域裡，已經成為健行者的標準裝備。

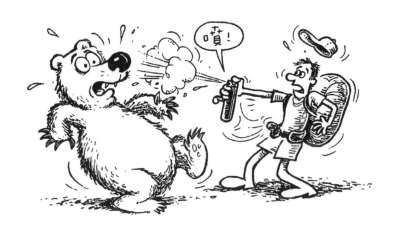

關於防熊噴霧的注意事項

- 有效射程短，大約 5 公尺。

- 如果你逆風噴，小心被風吹回你的臉上。

- 要放在隨手可及的地方，綁在背包的腰帶上。

- 使用含 1-2% 辣椒鹼及相關辣椒素或美國環境保護局認證的配方。不要預期那些小小的、像鑰匙圈之類的噴罐能對熊發生作用。

- 辣椒噴霧只有在很短的距離之內才能驅趕熊。事實上，熊會被噴霧的殘留物質所吸引，所以不要往自己身上或營地噴。

- 航空公司或是海關官員可能不會讓你攜帶辣椒噴霧，出發前查一下相關規定。

熊與營地

除了知道在步道上怎樣避免遇到熊之外，知道如何讓熊對營地死心也是必要的。把食物吊起來、在遠離炊事地點的地方

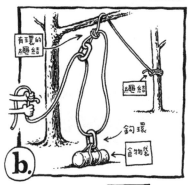

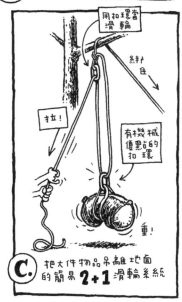

紮營是其中一部分。有幾種很好的食物吊法（參考插圖），重點是，記住東西必須吊至少 3 公尺高，距離樹幹與所有分支都要 1.3 公尺以上，雖然這樣沒辦法阻撓某些熊，但是大多數情況下是有幫助的。

防熊袋必須吊起來才有效，把所有的食物、調味品、垃圾、牙膏、防曬乳液以及其他有香味的東西都放到袋子裡面，有些人甚至把炊煮時的衣服也一起放進去。不要把食物留在地面上，不用就吊起來。

在沒有樹木可以吊防熊袋的地方，就要用防熊罐了，像阿拉斯加的凍原就有很多熊卻沒有樹木可以吊食物。防熊罐的形狀讓熊沒辦法打開或是帶走，德納利（DENALI）國家公園在發給露營許可時會一併發防熊罐。

吊食物袋的地點以及廚房都要距離紮營地至少 90 公尺，營地最好是在上坡以及上風處，食物的氣味才不會飄到營地。不要在營地吃零食，因為食物的味道會留在附近。把所有會發出氣味的東西留在廚房（你的隊友除外）。

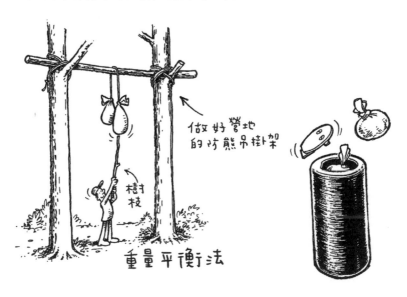

做好營地的防熊吊掛架

樹枝

重量平衡法

吊食物的裝備

5-6 公釐的編織繩：依吊法及食物重量，準備 10-20 公尺的長度 1-2 條。

鉤環：2-3 個鉤環，可以用來當滑輪或是連接點。

小收納袋：用來把繩子拋過樹枝。裝滿土或是石頭，綁在繩子上丟過樹枝。

3 公尺扁帶：可以綁在樹上，當成 3:1 省力滑輪系統的固定點。

食物袋：任何可以綁在繩子上的尼龍袋，有拉鍊的旅行袋很好用。

其他在熊類活動地區需要考量的事情：

- 睡在帳棚裡。那些尼龍布雖然非常薄，但確實提供了屏障，即使只是偽裝也好。

- 在營地附近或是帳棚裡隨身攜帶辣椒噴霧。如果曾經使用過，清洗乾淨，不要殘留任何氣味。

- 不要把營地或是廚房設在獸徑上。

- 把廚房設在視野開闊的地方。如果營地不只一個廚房，把廚房集中在一區，營地集中在另一區。避免食物撒落，所有的廢水都倒到地上的洞裡或大溪流裡。我喜歡用頭巾來擦我骯髒、油膩的手，而不是用衣服，頭巾則放在食物袋裡面吊起來。炊煮完之後把手洗乾淨。

- 上廁所應該要結伴同行，或是在營地附近上，盡量發出聲響，也要記得帶著辣椒噴霧。

熊出現在營地不是好事，希望牠只是好奇，看一看就會離開。如果隊伍人比較多，我會把大家集合起來，看能不能嚇退熊。製造許多聲響可能有助於趕走熊。如果熊不想離開，你可能就必須離開。我雖然不曾在營地跟灰熊對峙，但有幾次跟灰熊錯身而過。

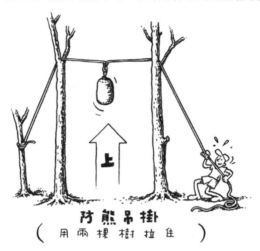

防熊吊掛
（ 用兩棵樹拉住 ）

如果是小團體（四人以下），我會視情況而定，看是要安靜地離開現場，爬上樹（至少爬 3 公尺，或更高），或者躲在帳棚裡備妥辣椒噴霧。希望熊只是在找可可飲料。

如果是黑熊，你們可以積極一點（特別是有團體時），以我的經驗，你們可以製造許多聲響，向牠丟東西以及試著趕走牠（不要對灰熊這麼做）。如果牠還繼續在附近徘徊，不管你的裝備在不在身上，或許你就該走開了。

任何行動具有侵略性或是在營地攻擊人的熊，其實都想著「晚餐」，而主菜就是你。你唯一的選擇就是逃離，或是用所有想得到的方式回擊。

<div style="border:1px solid">

迷路與
如何被找到
Getting Lost and
Staying Found

</div>

派翠克・麥克馬努斯（PATRICK MCMANUS）出了一本書《美好愉快的慘劇》，其中有篇非常好笑的故事，寫的是迷路。實際上迷路並不那麼好玩，雖然我不曾真的完全迷路，但有幾次搞不清楚方向。

迷路該怎麼辦都視情況而定，但以下是一些通則。

當你和隊伍一起或獨自一人失去方向時，目標就要改成重新確認所在地點，如此才能繼續往目的地前進。試著爬到可以看地勢的高處，這或許可以讓你找出自己在地圖上的哪一點。當你覺得失去方向時，花些時間盡快找出自己的位置，才能少走許多不必要的路。如果在附近偵察地形有助於辨識地貌，藉此找出自己的位置，我也會這麼做。在偵察時要小心，不要跟同伴或裝備失散，如果發生這種事，迷路的故事會變得更曲折。

如何被找到 |

認出地標讓自己不至於迷路，比在迷路後找出自己的位置要容易很多。記住下列事項：

行進時以地標當扶手線，每天出發之前記下這些扶手線，行進時隨時查看，確認自己在地圖上的位置。不要一廂情願以為自己就在地圖上的某個地方，找出附近的五處地貌，對應到地圖的地形上，接著找出地圖上的哪個地方符合這五處地貌。

全隊走在一起，這樣就不會有人脫隊。紮營時，找一些可以定位營地的地標，萬一你因為取水、上廁所或在附近閒晃這類原因走失了，這個地標就能派上用場。

橫渡河流
River Crossings

在野外活動的風險中，橫渡河流是比較危險的因子之一。小溪流除了石頭會滑以及弄濕腳之外，沒有太大危險。但如果河流的水量夠大，足以把你推倒，那又是完全不同的狀況了。非預期的游泳以及腳被絆到都是很大的風險，需要及早發現並且避免。

偵察|

在嘗試渡過任何河流之前，最明智的作法就是先好好觀察附近。要找出最安全的渡河點，最佳方式是往上游與下游到處偵察，有時候只要找個幾公尺就能找到（其他時候可能要找個幾公里）。橫渡的支流越多，每條支流的水量就越小，而有些地方你需要往上游走夠遠，才能找到像這樣的多條支流。河流應該有某個點是比較容易橫渡的，一切全視狀況而定。理想上，我們要找的渡河點是寬而淺的河段，水流的速度慢，且下游沒有危險因子，例如急流或是會纏住人的東西。實際上並不太可能找到這麼理想的渡河點，但我們的目標是盡量減少危險因子。

若是比較大的河川，試著找出分流處，砂石灘則提供休息的地方。我們無法一眼就看盡整條河，因此要多做偵察才能找出最佳的渡溪方式。每條支流可能都需要再個別偵察，但這可能也是唯一的選擇。

如果你必須在水深而急的地方橫渡，就要確定下游沒有會纏住人的東西或是穴。如果在這類危險因子的上方橫渡是你唯一的選擇，要選在流速慢、水淺，最不可能需要游泳的地方渡河。這個取捨及降低風險因子的過程，就是降低風險的方法。

偵察時要留意的還包括乾渡以及河流對岸長什麼樣。如果你找

到一個很棒的渡河點，結果對岸是很陡、很泥濘的河岸，你可能會被困在河中。小心觀察河流對岸——樹叢有多密、河水是否在岸邊變深等等，這些都是該問的問題。

溪谷的危險因子 |

會纏住人的東西：水中的倒木、灌木叢或樹幹仍然跟岸邊相連，所以水會從下方或是上方流過。人若浮在這樣的水中會被這些東西纏住，同時水又會一直拖著人往前衝撞。要不計代價避免這種情況！如果躲不過，必須要浮在水上面，你應該直接游過去，並試著在水流把你困住，或是把你往下拉之前從上面爬過去。

穴或岩體水力學：由水面下的石頭所形成，穴導致水往上游方向逆旋。大的穴可以把人逆旋，這可以從白色泡沫狀的水看出來。對游泳渡河的人來說，比較大的危險是游經形成穴的石頭時撞上去。有些時候可以利用小穴後方的渦流來橫渡，那裡的水流比較弱。

捕　腳　器

石頭：石頭很滑，而且會撞到沒有戒備心的渡溪者。被水面下的石頭絆到，可能會導致倒栽蔥溺水，水的力量會推著你，讓你無法站起來。如果你已經開始游泳，就不要在到達淺水（低於膝蓋）區之前站立。

漂流木：如果你正在橫渡，河水深及大腿，那麼想像一下當你看到一根大漂流木向你漂來時，你會有多驚慌。橫渡大河時，派個人在上游警戒這類危險可能是明智的。

冷水：失溫可不是玩笑，你甚至不必掉到水裡，冷水就足以吸光你的體力。要特別注意寒冷、雨天或長距離的渡河。我常穿著排汗褲渡河，以提供更多溫暖，渡完河之後也乾得快。

乾渡 |

乾渡當然很好，但是河流越大，乾渡的地點就越難找。小溪流可以踩過去或是跳過去。露出水面的石頭可以當成踩踏點，而倒木有時候可以當橋用。若石頭或木頭是濕的，要小心滑，越濕會越滑。

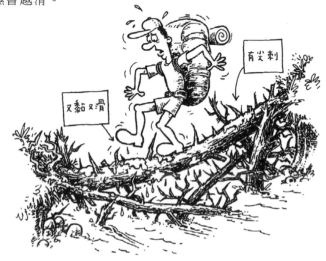

要一顆顆石頭踩過去時，先看好路線，在石頭上移動時保持動態平衡會比站在石頭上尋找下一個踏足點還要容易，棍子或登山杖也可以幫忙在移動時保持平衡。

樹幹或成堆堵塞的浮木是橫渡河流的好地點，在比較大的河流上，也可能是乾渡的唯一選擇。依照你的平衡感、樹幹的直徑以及滑溜的程度，你可能得選擇是要走過去或是用屁股滑過去。登山杖一樣可以用來幫助平衡，雖然有時會因為樹幹太高或是水太深而發揮不了作用。

多根樹幹擠在一起常常更能提高安全，因為你就可以把重量平均分散，也可以藉助其他樹幹來幫助平衡。鬆脫的樹皮及腐爛的樹幹可能會在你一腳上去時裂開，使你掉進水裡。以樹幹渡溪也要注意，可以當橋用的樹幹一掉進水裡，就會形成危險。如果你的隊伍有帶繩子，可以架扶手繩，在你們揹著背包橫渡時增加一點平衡。

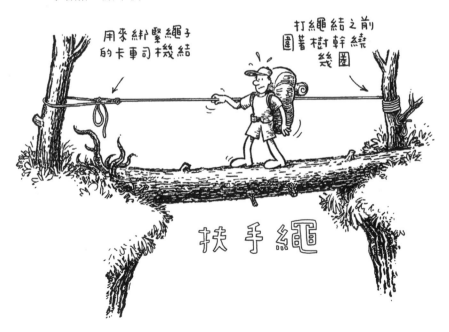

用來綁緊繩子的卡車司機結

打繩結之前圍著樹幹繞幾圈

扶手繩

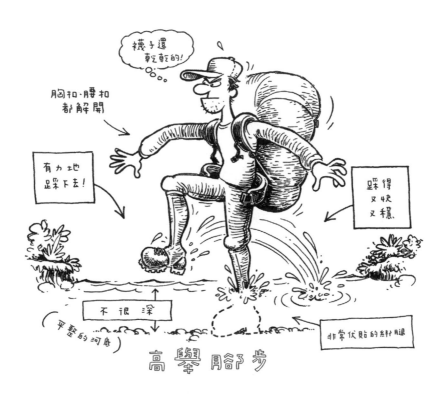

半乾渡 |

在沒有乾渡點的較小溪流，有時候可以用高舉腳步（見圖示）的方式通過。好綁腿可以緊緊貼住鞋子，而快速移動的腳步可以將水濺離你的腳，這樣在渡溪後可能只有鞋子與綁腿的外側濕掉。若要用這個方法，溪流的底部需要相對平整（沙或是小石頭），才不會跌倒又／或扭傷腳踝。水越深而水面越寬，用這個方法就越容易濕腳。

一渡完溪，馬上甩腳排出多餘的水分，才不會把水吸到鞋子裡面。

涉渡 |

渡河或渡溪的唯一方式常常就是涉水，如果是這樣，就要注意一些事情：

- 水的深度
- 水的流速
- 水的溫度
- 橫渡的距離
- 河床是由什麼所構成
- 下游方向有什麼東西

這些都有助於你決定怎麼渡河。水的深度跟流速決定了水流會施加多少力量在你身上，水越深且／或水流越急，渡河就會變得越困難且越危險。我們有可能橫渡一條水深及胸、幾乎沒有急流的河，但我也看過水深只到腳踝卻不可能通過的溪流，原因就在水的流速。如果你不確定橫渡的狀況，先卸下背包涉涉

水，感覺一下。任何水深及膝或更深的橫渡，由於需要游泳與／或腳被絆住的可能性比較高，因此都有比較高的潛在危險。記住這件事，依此擬定計畫。

防風褲與寬鬆的衣服會抓住水，製造更大的力量拖住你的腳，使橫渡變得更困難。如果要橫渡有點難度的河流，把這些衣物脫掉。如果河水很冰，穿著保暖排汗長褲是好主意，這樣的衣物夠緊而且孔洞夠多，不太會拖住人，提供的保暖也勝過確實會發生的拖拉效果，特別是在長距離及天氣寒冷時的橫渡。

長距離橫渡時，待在水裡的時間比較長，光這點就比短距離橫渡有更高的潛在危險。然而，找到水面最寬廣的渡河點，也代表水會比狹窄河段還淺。一般而言，水面寬闊的地方水流較弱，比較容易橫渡。

河底有中型到大型的石頭會使橫渡變得困難，也增加腳被絆住的可能性。真的非常急的河流，你可能會聽到石頭在河底滾動的聲音，要避免在這些地方橫渡。也要注意下游方向有什麼東西，如果有危險因子，你可能要決定另找渡河點。

渡河的策略 |

渡河的方式有許多種，視困難程度及需要渡河的人數而定。我可以講幾個基本的概念跟原則，但是要一一列出所有方式是不可能的。請注意下列幾點：

- 眼睛往上游方向看，這樣若有東西流向你，你才能看到。

- 不要盯著河水看，這樣你會失去平衡感。視線要移動，或看著對岸。

- 橫著走，但腳不要交叉，這種姿勢才比較好平衡。

真的靠上去！

第三個支點
（三腳）

- 用棍子平衡，走在激流中也可以靠著棍子，用三個支點來增加平衡。先移動一隻腳，再移動另一隻，最後再移動棍子。

- 如果河水及膝或更深，要確定腰帶與肩帶是鬆開的。這樣萬一跌倒，就可以迅速脫下背包。

- 避免在有浪或下游呈「V」形（水會被束縮）的區域渡溪，這裡的水流可能太強。

手拉手過河法

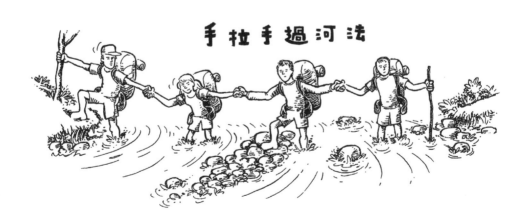

如果需要橫渡許多次，或是腳已經在雨中行進時濕掉，那麼我習慣在渡河時穿著鞋子。我甚至連襪子都不換，我的看法是何必浪費時間，不如讓襪子在行進間自然乾掉，人造纖維的襪子乾得很快。

如果我知道當天只需渡一次河，我可能會決定脫掉襪子跟鞋墊，只讓鞋子濕掉。但如果渡河有點難，我就不會脫，因為脫掉這些，鞋子會變寬鬆，而我希望鞋子在渡河時可以支撐我的腳踝。綁腿可以在淺水或水流不強時使用，但如果水流很強，橫渡時在腳上會增加不少拖力。但是綁腿也有優點：避免小石頭跟沙子滾入鞋內。這類事情中，有一些你必須自己做決定。

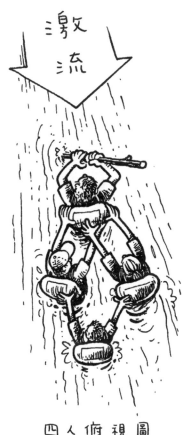

四人俯視圖

有些人偏好在渡河時穿著營地鞋或涼鞋，水流不強時這或許沒問題，但在橫渡比較難的河流時，無法提供保護或支撐。我的腳對我的野外活動非常重要，而鞋子濕掉不是大問題。

橫渡河流可以一次一人、兩人或整隊人，要視狀況而定。在河中找出一個安全的點，感覺一下哪種方式最穩，這樣你才會真正知道可以怎麼做，也開始深入了解不同的渡河方式。

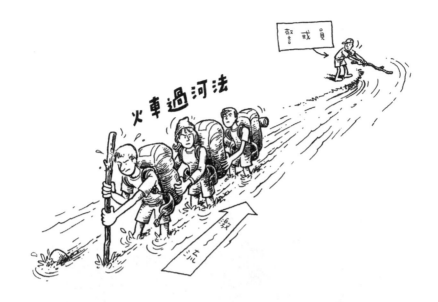

火車過河法

敬戒員

溪流

渡河的其他考量|

腰帶要不要解開?有些人認為不解開比較好平衡,也就是比較不會跌倒。我同意這個說法,但我覺得在游泳時試著解開腰扣的危險,抵過了所有不解開腰扣的好處。不論是乾渡或濕渡,如果水深到需要游泳,我一定會解開腰扣跟胸扣。

在一天中的什麼時候渡溪,也可能重要。如果是融雪注入的河流,下午的水位會比清晨高,等水位比較低的時候會更容易橫渡。同理,如果剛剛下完一場大雨,溪水會漲到無法通過,最安全的方式是等一、兩天,等水退到可以通過的程度。最後,考慮一下你的狀況,比較難的河流在傍晚的時候橫渡,難度會比隔天一早精神飽滿時還要高。

不論乾渡或濕渡,最好「緊盯」著渡溪者。這件事可以小到站在下游方向(你的背包要卸下,自己也要做好安全措施)幫助對方渡溪,大到在他跌落河中時把他拉起來。

如果你覺得揹著背包渡河對你而言有困難，千萬不要不好意思讓其他人幫你，或另找河段渡河。我就曾經在遇到我覺得不太對勁、看來很凶猛的河流時，掉頭去找其他地方渡溪。

如果你用繩子輔助，要從繩子在下游的那一側渡河，千萬不要把繩子綁在任何人身上。

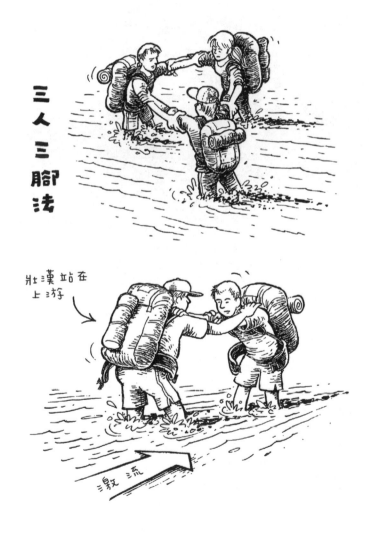

三人三腳法

壯漢站在上游

激流

有一些河流既深而且流速很快，要有船才能通過的。我有一次在智利健行，就真的帶了一艘渡河用的小橡皮艇。反之，我也知道有人用游泳橫渡緩慢的河流，背包則用拖的或是拉的。如果你這樣做，祝你運氣好到東西能夠不濕掉。

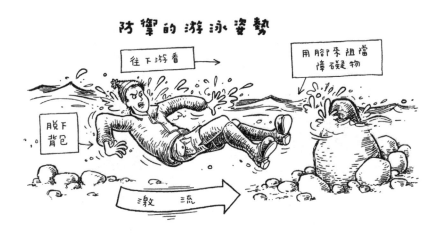

防禦的游泳姿勢

往下游看 →

用腳來阻擋障礙物

脫下背包

激流

如果你必須游泳

渡河時萬一跌入水中必須游泳時應該怎麼辦。首先要先脫下背包。如果岸邊有警戒人員，他們可以幫忙找回背包（如果背包會浮），如果沒有，你可以試著跟背包一起游。但只有在下游方向沒有任何危險的情況下這麼做，因此不要放在優先考量。甩開背包之後，身體轉為防禦的游泳姿勢（「坐」在河裡，臉朝下游方向，腳朝前以保護身體不去撞到障礙物），觀察下游的狀況。以仰泳前進，你可以在遇到石頭時用腳把自己蹬開。如果你發現自己在任何穴上，抬高頭跟腳。盡力且盡快向岸邊游，必要時可以用自由式。你也應該盡力游離任何危險因子。若河水還沒低於膝蓋，不要站起來，不然會有失足跌倒的風險。

山洪
Flash Floods

有些地方會有山洪的問題，比較代表性的就是在沙漠地區的雷雨季節。但是任何降雨量比平常多的地方都有這樣的風險，我就曾經走過一個被冰河河堰決口給摧毀的地方，而這是無法預測的。看看地圖有沒有溪水流乾或河水沖刷後留下的地形。上游的集水區域範圍越大，潛在的山洪危險就越高。在峽谷地區，要注意所有雷雨。雷雨或許不是下在你所待的地方，卻在上游地區下得非常大。避免在河床邊及水線以下紮營，也要避免在下大雨或雷雨季時在狹窄的峽谷健行。

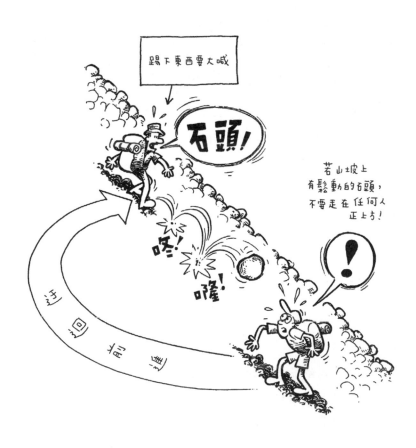

碎石、岩屑與巨礫

Scree, Talus, and Boulders

穿越石堆區本身就是挑戰，平衡、敏捷跟信心都要具備。若穿越的石堆區位在山丘上或是邊坡，還要考量墜落或滾動的石頭。要注意其他隊員的位置，要找不會被上方的隊友踢落的石頭打到的路線走。如果是在非常侷促、無法散開的地方走，例如乾溪溝，就要一個緊接著一個走，這樣石頭落下的速度才不會快到足以打傷人，或是一個接一個走到沒有落石經過的安全區域。萬一踢落石頭，就大聲喊「落石」，讓其他人找掩蔽或移到石頭打不到的地方。如果有頭盔，戴起來。

已經在地面一段時間的石頭通常比最近才掉下來的石頭穩。尋找已經找出苔蘚或地衣的石頭，這代表石頭已經停留了一段時間，可能比較穩定。沒有植被或有最近滾動的痕跡，代表石頭仍然不斷落下，在這些地方活動要特別小心，避免停停走走。

站在石頭朝向上方的那一側，這樣的石頭通常比較穩固。當石頭開始移動時，我寧願在石頭的前側也不要在後側，這樣我可以選擇跳開或是在石頭上「衝浪」，直到石頭停下來。

巨礫指的是抬不起來的石頭，至少這是我的定義。有些巨礫小到可以從上面走過去，邊走邊找路。在某些情況下，快速從幾顆岩石上方通過比較容易保持平衡，接著再停下來，

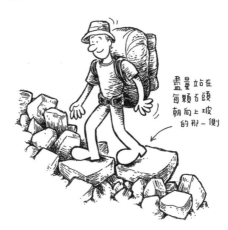

盡量站在每顆石頭朝向上坡的那一側

站在比較穩的平台上觀察接下來的路線。有些巨礫可能太大，你事實上是在其間攀爬，以雙手雙腳來保持平衡。我發現在巨礫區中，往上比往下輕鬆，對膝蓋的傷害比較低，也比較容易保持平衡。

最恐怖的是又大又鬆的巨礫，有些會在你踏上去之後往某側傾斜，那感覺很可怕。但除非這會導致你掉下來，否則並不真的那麼危險。對我來說，巨大又立在山坡上的巨礫是最恐怖的，一滑落就沿路摧毀所有東西。我會像躲瘟疫一樣躲開這種巨礫。會移動的巨礫也很恐怖，我可不想讓手或是腳夾在兩顆巨礫之間。巨礫區的石頭大多比較穩定，但是在通過之前先觀察狀況是值得的。

碎石坡跟岩屑及巨礫完全不同，走在這地形上，腳下的石頭沒有一個是非常穩固的。碎石是最小的石頭，很像砂礫。上碎石坡在最好的情況下也很令人厭煩，就像搭往下的扶手電梯往上

（巨礫堆上的探索）

硬質土層

走，走一步往下滑一步。另一方面，下碎石坡卻可以很好玩，就像是在沙丘上往下跑，用小碎步，將腳跟踩進碎石堆裡，不要等到腳完全停下來，只要一步接一步往下滑。

但要確定自己是在碎石坡上，而不是在硬土層上。你的腳跟沒辦法踩進硬土層的碎石堆，反而會滑掉。這些小石頭就像鋼珠軸承，很危險！

岩屑是最糟糕的。岩屑的石頭雖然比巨礫小，卻也大到你不會想要跟著一起滑動，但是這些石頭又會像碎石一樣容易在腳下滑動，讓腳不好抓地。在這樣的地形上移動，最好的策略就是謹慎，小心站在石頭朝上那一面，若石頭開始向下滾，確定沒有人站在滑落的路徑上。坡越陡，鬆動的石頭就越危險。

天氣

天氣既不是好，也不是不好。天氣就是天氣。身為人類，我們喜歡把我們跟天氣的關係分類。如果我們希望有雨，那雨就是好的；如果我們不希望有雨，那雨就是不好的。當我們去露營時，我們就已經決定不論天氣如何，我們就是要跟天氣一起生活。我們不會因為天氣不好而失溫，失溫是因為我們跟天氣處得不好，因此露營技能才格外重要。

健行時，我們不能一有下雨徵兆就撤退。天氣不知是幸還是不幸，並不那麼容易了解。天氣是許多變因的複雜相互作用，當我們試著預測天氣時，時間離越遠就越難預測。在野外，如果無從得到中央氣象局或地方氣象學者的天氣預報，我們只能猜測接下來的天氣。但是，這其實也就是在做天氣預報員的工作。具備一些天氣如何作用的知識，我們至少可以根據知識來猜測。在這裡，我的目標是分享一些我對天氣的認識，以及當我露天睡在星空下時會考慮的一些事情。吉姆‧伍德門西（JIM WOODMENCEY）的《閱讀天氣》（*READING WEATHER*）對於想要追根究底的人是非常棒的一本書。（請見附錄 B）

基本原則
The Basic Principles

暖空氣所含的濕氣比冷空氣多，所以當氣象學者談到暖鋒，談的是跟周遭空氣相比多含了大量濕氣的一

團空氣，這是個重要概念。我們在看待、比較空氣團時，用的都是相對的尺度。並不是每個暖鋒都一樣，每一個所含的濕氣數量都不相等，規模也不一樣，諸如此類。

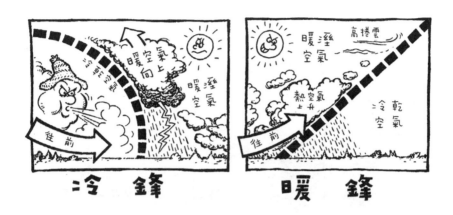

暖空氣比冷空氣輕一些，也因為比較輕，所以只要一可以就往上升，比如被周圍的冷空氣包圍。

暖空氣一上升就會冷卻，如果夠冷，當中的濕氣（型態是水分子）就會開始凝結成水滴。這些小水滴就是我們看見的雲，如果空氣團中有足夠的水蒸發，並／或繼續上升並冷卻，雲就會變厚且變暗，最後小水滴會變得夠大，導致下雨或下雪。

含有大量濕氣的空氣團被視為低氣壓系統，這是因為相同數量的濕空氣比乾空氣還輕（這跟水分子的重量、氧氣以及氮氣有關，這一切我們都應該在化學課就學會了）。

高氣壓區域是比較乾燥的空氣團，所以當我們碰到高氣壓系統時，通常會有陽光普照的晴天。

低壓系統遇到高壓系統時，由於比較輕，因此會上升到高壓系統的上方。

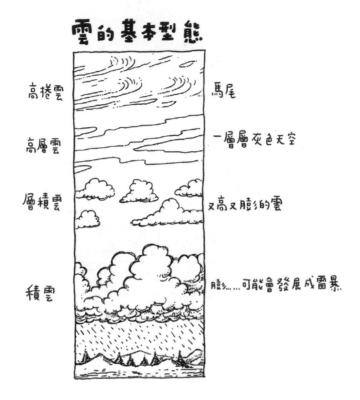

雲的基本型態

高捲雲　　　　　　　　　　馬尾

高層雲　　　　　　　　　　一層層灰色天空

層積雲　　　　　　　　　　又高又膨的雲

積雲　　　　　　　　　膨⋯⋯可能會發展成雷暴

當一團暖空氣跟在一團冷空氣後面，暖鋒就形成了。暖鋒前進的速度很慢。高而稀薄的雲慢慢聚集，逐漸變厚並降低，最後轉變成雨雲。雖然相當大數量的濕氣是來自暖鋒，但暖鋒跟壽命較短的冷鋒比起來溫和許多。

當一團快速移動的冷空氣擠進一團暖空氣的下方，冷鋒就形成了。暖空氣被迫往高處上升，因此冷卻下來，濕氣迅速凝結。而這樣的快速抬升與冷卻常常會產生劇烈的短命暴風。閃電跟強風常常就是冷鋒作用的結果。

地形舉升是一種地區性的天氣效應。空氣團遇到山脈，會被迫往上繞過山脈。這導致被舉升的空氣團迅速冷卻，流失濕氣，

通過稜線之後，這團變得更冷的乾空氣開始沉降。在美國，因為大多數天氣變化是來自西部，所以山脈的西側有最高的降雨量，東側則呈現所謂的「雨蔭」，由於空氣已經喪失大部分水氣，因此變得很乾燥。世界上許多沙漠地區都位於某些山脈的雨蔭。

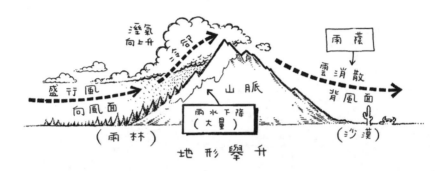

雷雨跟閃電 |

對待在戶外的登山者而言，天氣最大的威脅莫過於閃電。被閃電直接擊中幾乎總有致命之虞，但不見得要被直接擊中才會受影響：閃電的電流也會在地面上傳導，雖然會隨著距離消散，但也能致命，而且跟你和電流的相對位置沒有必然的關係。

閃電是雷暴的產物，而雷暴的成因是快速上升的空氣所造成的大氣不穩定，而這種快速上升，發生在地表的空氣被太陽加熱的速度比上方的空氣還要快的時候，之後這些暖空氣就開始快速上升。地形舉升與冷鋒會加速暖空氣上升的速度，或是自行創造出雷雨。

這些快速上升的空氣產生了大而高聳、跟雷雨有關的積雨雲。在這些雲的內部，猛烈的上下氣流帶走水分子的電子，在雲的

內部以及雲與地面之間產生不平衡的電位。大部分的閃電發生在雲跟雲之間。

當閃電造成空氣迅速擴張與收縮，結果就是雷聲。由於光跟聲音的行進速度不一樣，因此你可以估算出閃電發生在多遠的地方。一看到閃電就計算幾秒後聽到雷聲，每三秒代表一公里。所以，若中間隔了 10 秒，代表閃電在 3.3 公里外，這時就該找掩蔽了。

放低身體

絕緣！

閃電時的姿勢

你朋友的頭髮開始豎起來，及你臉部的毛髮開始發癢，也都是警訊。嗡嗡作響或是爆裂的聲響也代表空氣當中的電，那是你周圍的離子積聚而成的。空氣中也可能傳來臭氧的味道。這些都代表閃電隨時可能擊下，你應該立刻找尋掩蔽。

雖然直接被閃電擊中的機率很低，你還是可以採取特定的行動，將機率降到更低。例如在下雷雨時不要待在稜線上或山頂。閃電會以最短距離從雲團打到地面，所以高點比低點更有可能被擊中。同理，在空曠地區避免站在最高的樹下，閃電會找尋最高的物體。打高爾夫球的人高居雷擊名單第一位，因為當雷雨來的時候，他們常常還在球場上無處可躲。登山者則是第二位。

由於閃電會走阻礙最少的路線，因此你要避開導電性高的物體，例如水。站在水上或靠近水都是不好的，站在金屬物體附近也不好。這二者都不會吸引閃電，但是如果閃電落在附近，電流很有可能穿過水及金屬。你也應該避免站在洞穴或是凹壁前緣，電流可能會從洞穴頂端跳過洞口直接傳到地面，把你當成火星塞。

（凶兆）

備註：有趣的是，乾雪由於內部含有大量氣室，因此是電的不良導體。

所以如果你被困在雷雨區，應該怎麼辦？躲進茂密的樹叢是我的第一選擇——但願能在我的外帳下鑽進睡袋讀本好書，很不幸並不是每次都能做到。次佳的選擇是躲在大型山峰或峽谷岩壁的遮蔽處，這裡指的並不是太陽投下的陰影，而是閃電可能會先擊中這些高聳、大型的地貌，而電流會在傳到你身上之前就消散。所以，相對於開闊的平原或台地的上方，待在深邃峽谷的底部或山腳附近是比較安全的。

如果你發現自己被困在稜線上，沒有機會下撤，你的選擇很有限。最好的答案可能是找到最低、乾燥的地點（岩壁上的沖蝕溝或裂隙不算，因為那可能會傳導地面的電流），坐在背包、泡綿睡墊或其他不導電的東西上，盡可能把自己縮小。若人在開闊的平原上，找一處乾溝或是在不導電的東西上盡可能躺低。

如果你跟其他人被困在開闊的地方，把大家散開。這樣如果有人被擊中，其他人還可以幫忙，而不會全軍覆沒。對遭受雷擊而失去心跳的患者施以心肺復甦術（CPR），可能有很好的效果。

如果你在同一地區花很多時間爬山，要養成觀察天氣型態的習慣。下暴雨之前風會從哪裡吹過來？雲在散開之前往哪個方向走？觀察當地的天氣型態讓你有能力預測天氣，至少是接下來幾個小時的天氣。

如果你有氣壓計（或高度計），就用來監測你所看到的天氣趨勢。這樣你會有個概念，知道濕冷天氣籠罩山區之前，氣壓會降低多少，同時知道在天氣改變之前，你有多少時間應變。我去過一些地方，當地的氣壓在暴風雨前 8 小時就開始下降，但也看過氣壓計在下雨前幾分鐘才開始改變。

我喜歡觀察的東西：

噴射機是否產生飛機雲（凝結尾）？如果沒有，表示當地那個海拔的空氣夠乾，所以當空氣通過渦輪時，冷卻與壓縮的過程都沒有凝結任何水氣。如果飛機雲很短，代表凝結的水氣很快又被吸收回去。若飛機已經飛走幾個小時，空中還有長長的飛機雲，代表高空中有許多水氣。是不是有暖鋒正在接近？

高空中薄而細的雲也表示有暖鋒，如果在一天中變得越來越厚，我會在傍晚搭起帳棚。

- 月亮及太陽周圍的光暈，也代表高空中有水氣。

- 強風代表天氣正在改變，如果天氣一直多雲而潮濕，那可能有高壓系統正在接近。

- 清晨的霧氣隨著太陽上升而消散，代表整天的其他時間都是乾燥的。

- 在我住的地方，潮濕的氣候一般都來自西南方，所以我只要看到這個方向開始有長條雲堆積，就可以假設我會需要傘。

- 由於在我住的地方，天氣變化是從西邊開始，因此我很喜歡觀察夕陽。太陽一天中的最後光線穿透空氣團，會維持到隔天。如果我看到暗晦的或黃色的夕陽，那代表水蒸汽正在吸收光譜中的紅色光，於是我知道有水氣正朝我的方向而來，我應該把外帳搭起來了。另一方面，如果夕陽是耀眼的紅，還有大量薔薇色的光，當晚我就會露天睡在星空下──好吧！我確實有一次很失望。

無痕山林（LEAVE NO TRACE; LNT）的計畫，建立了廣為接受的戶外活動倫理，為野地塑造了永續發展的未來。無痕山林從 70 年代開始由美國林務局推動，協助遊客在享受戶外的同時將環境破壞降到最低。1991 年，林務局跟 NOLS 及土地管理局締結無痕山林計畫的伙伴關係。NOLS 公認為發展與推廣最低環境破壞技術的領導者，在那之後，就開始發展並散布無痕山林的教育訓練與器具。

今日，於 1994 年成立的非營利組織 LEAVE NO TRACE 公司負責處理全美國的計畫。LNT 結合了四個美國土地主管機構（美國林務局、國家公園、土地管理局及美國魚類暨野生動物局），以及有志於維持並保護自然給未來享用的製造商、戶外用品店、使用者、教育者以及個人。

事先計畫並準備 |

- 查詢你要前往的地區有哪些規定與特殊考量。
- 為極端天氣、危險因子與緊急狀況做好準備。
- 規劃行程時避開高峰期。
- 以小團體進入。將大團體拆成 4-6 人的小團體。
- 重新包裝食物，將廢棄物減到最少。
- 用地圖跟指北針來找出方向，淘汰塗鴉、石堆或布條。

在耐踩的地表上行走、紮營 |

耐踩的地表包含現有的步道以及營地、岩石、沙地、乾草地或雪地。

在離湖泊與河流至少 60 公尺的地方紮營，以保護水岸。好的營地是找出來的，而不是開闢出來的。改造營地不是必要的。

在熱門地區：

- 集中使用現有的步道與營地。
- 在步道中央一個接一個走，不要並排走，即使在潮濕或泥濘的步道上也是如此。
- 營地盡量小，活動範圍集中在沒有植被的地方。

在原始地區：

- 散開，以避免開闢出新營地或新步道。
- 避開已經開始受到破壞的地方。

妥當處理廢物┃

- 揹進去的就要揹出來。仔細檢查營地跟休息的地方，找出垃圾及撒落的食物。把所有垃圾、廚餘跟雜物都揹下山。
- 糞便排到 15-20 公分深的洞裡，離水源、營地跟步道至少 60 公尺，完成之後覆蓋起來並回復原狀。
- 把衛生紙跟衛生用品揹下山。
- 要洗身體或洗碗盤時，把水帶到離溪谷或是湖泊 60 公尺以上的地方，用少量的生物可分解肥皂。洗碗水先濾過，分散灑開。

把發現的東西留在原地┃

- 保存過去：可以仔細觀察，但是不要碰觸文化的或歷史的建築物與工藝品。

- 把發現的石頭、植物及其他自然物品留在原地。

- 避免引進或運送非本土的物種。

- 不要蓋東西、做家具或挖溝渠。

把營火對環境的破壞降到最低|

- 營火會對野外造成永久性的傷害，使用輕量的爐子來炊煮，享受蠟燭的光線照明。

- 在允許生火的地區，使用現有的火堆、火盆或在土石堆。

- 火生小一點，只用已經掉在地上、可以用手折斷的樹枝。

- 所有的木頭跟木炭都燒到只剩灰燼，徹底熄火，接著把冷卻的灰燼分散撒開。

尊重野生動物|

- 從遠處觀察野生動物，不要跟在後面或接近牠們。

- 不要餵食動物。餵食野生動物會傷害牠們的健康、改變牠們的自然行為，也會讓牠們暴露在獵食者與危險當中。

- 為了保護野生動物跟你的食物，請把食物跟垃圾收好。

- 管好寵物，任何時候牠都要待在你身邊，不然就把牠留在家裡。

- 在比較敏感的時間避開野生動物，包括交配、築巢、育子或是冬天。

體貼其他旅客|

- 尊重其他旅客，也保護他們的旅遊品質。

- 要有禮貌，禮讓其他的步道使用者。

- 遇到馬隊時，站到步道下坡的那一側。

- 在遠離步道及其他旅客的地方休息跟紮營。

- 讓大家能聽到自然的聲音，避免大聲喧嘩。

- 複製需取得美國國家戶外領導學校（NOLS）與 LEAVE NO TRACE 的許可。有著作權，不允許複製部分或全部內容。

- 若想進一步了解無痕山林，以及在特定生態區域露營與登山的資訊，可以聯絡無痕山林辦公室 1-800-332-4100（WWW.LNT.ORG）索取欲前往地區的小冊子。

Conners, Tim and Christine, *Lipsmackin' Backpackin'*, Falcon Publishing, Helena, MT, 2000, 225 pages.

Crouch, Gregory, *Route Finding: Navigating With Map and Compass*, Falcon Publishing, Helena, MT, 1999, 96 pages.

Getchell, Annie, *The Essential Outdoor Gear Manual*, Ragged Mountain Press, Camden, ME, 1995, 260 pages.

Hampton, Bruce, Cole, David, *Soft Paths*, Stackpole Books, Mechanicsburg, PA, 1995, 222 pages.

Harmon, Will, *Wild Country Companion*, Falcon Publishing, Helena, MT, 1994, 195 pages.

Harvey, Mark, *The National Outdoor Leadership School's Wilderness Guide*, A Fireside Book, Simon and Schuster, New York, NY, 1999, 268 pages.

Jardine, Ray, *Beyond Backpacking*, Adventure Lore Press, LaPine, OR, 2000, 504 pages.

Kals, William S., *Land Navigation Handbook: The Sierra Club Guide to Map and Compass*, Sierra Club Books, 1983.

Kjellstrom, Bjorn and Heisley, Newt, *Be Expert With Map & Compass: The Complete Orienteering Handbook*, IDG Books Worldwide, 1994, 220 pages.

O'Bannon, Allen, and Clelland, Mike, *Allen and Mike's Really Cool Backcountry Ski Book*, Falcon Publishing, Helena, MT, 1996, 114 pages.

Schimelpfenig, Tod, and Lindsey, Linda, *NOLS Wilderness First Aid*, Stackpole Books, Harrisburg, PA, 1992, 356 pages.

Lindholm, Claudia, editor, *NOLS Cookery*, Stackpole Books, Mechanicsburg, PA, 1997, 150 pages.

Wilkerson, James A., Medicine for Mountaineering, The Mountaineers, Seattle, WA, 1990, 438 pages.

Woodmenecy, Jim, *Reading Weather*, Falcon Publishing, Helena, MT, 1998, 148 pages.

其餘書籍推薦 |

McManus, Patrick, *A Fine and Pleasant Misery*, Henry Holt and Company, New York, NY, 1978, 209 pages.

Rawicz, Slavomir, *The Long Walk*, Lyons and Buford, Publishers, New York, NY, 1984, 240 pages.

附錄 C: 裝備清單
Gear

該帶什麼裝備,其實取決於你的健行種類、天氣及當地環境。舉個例,夏天在美國大峽谷健行,我只會帶一件保暖層。睡覺時,一顆非常輕量的睡袋或一條被單就夠了。但我背包裡會帶著大量的水。深秋到山區健行,要帶更保暖的衣物和更多食物。不要局限於這份清單。把這份清單當成基礎,協助自己判斷你需要的什麼,不需要什麼。

個人裝備 |

背包	鞋子	防曬油
背帶	綁腿	2 支點火器
輕量尼龍一日包	營地鞋	蠟燭
3-4 件上半身	杯子	頭燈
2 件下半身	碗 / 湯匙	頭巾
防曬帽	水瓶	驅蟲劑
保暖帽(附毛線球)	食物袋	牙刷
1 雙手套及 / 或併指手套	太陽眼鏡	盥洗用品
5 雙襪子	睡袋	
防風層(外套、褲子)	睡袋收納袋	
防雨層	睡墊或 THERM-A-REST(附收納袋)	

奢侈裝備 |

摺疊椅	傘	橡膠雨鞋
書	地布	
相機	登山杖	

團體裝備 |

本書！

爐頭

燃料

帳篷或天幕

吊食物用的繩子（假如有熊出沒）

鍋子

煎鍋

炊具

濾水器或消毒劑

急救包

修理包

地圖

指南針